LES ARTISTES AU XIX^e SIÈCLE

SALON DE 1861

Gravures par H. LINTON — Notices par CASTAGNARY

PREMIÈRE SÉRIE

**C. COROT
ARMAND-DUMARESQ — CH. MONGINOT
D. LAUGEE — J. FRANCESCHI**

PREMIÈRE LIVRAISON

PRIX : 1 FRANC

PARIS
LIBRAIRIE NOUVELLE, 15, BOULEVARD DES ITALIENS
BUREAUX DU MONDE ILLUSTRÉ, ET CHEZ TOUS LES LIBRAIRES

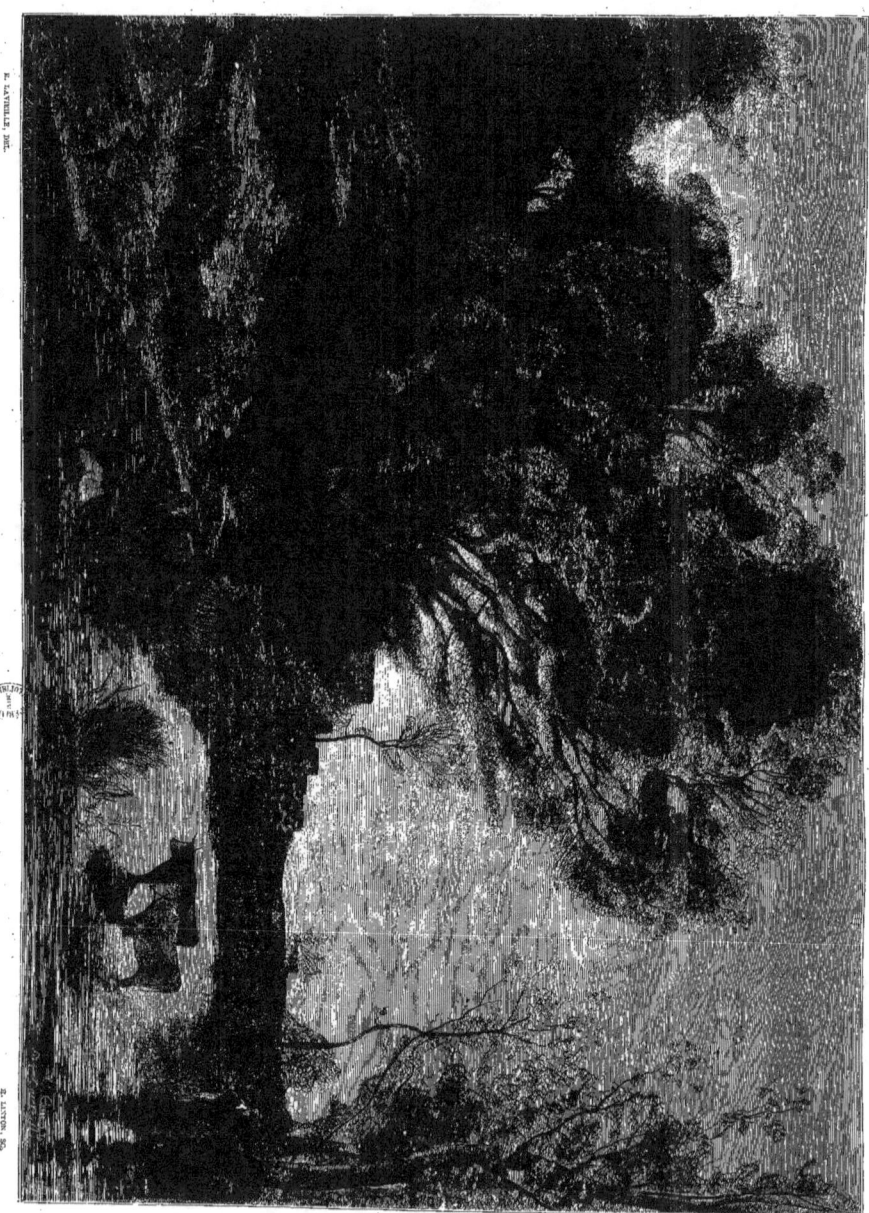

SOLEIL LEVANT — C. COROT

COROT

Longtemps méconnu, Corot est parvenu, après vingt ans d'efforts, à forcer la célébrité. A l'heure qu'il est, admiré du plus grand nombre, il est regardé à peu près universellement comme un des maîtres du paysage moderne. Cette qualification glorieuse couronne heureusement une longue vie consacrée aux travaux les plus nobles et les plus élevés. J'accepte ce jugement dans sa teneur générale; mais je voudrais tâcher de dire quelles sont les grandeurs et les faiblesses de l'éminent artiste, de quels éléments s'est formée son originalité, en quel sens, enfin, la vague appellation de maître doit être entendue à son endroit, et dans quelle mesure elle doit être acceptée.

Jean-Baptiste-Camille Corot est né à Paris le 29 juillet 1796 d'une famille de petits bourgeois. Son père était employé, sa mère marchande de modes. Dès que l'enfant eut terminé ses études au collège de Rouen, on le plaça, en qualité de commis, et sans autre hésitation, chez M. Delalain, marchand de draps, rue Saint-Honoré. Bien qu'il eût alors dix-huit ans, aucune vocation spéciale ne s'était encore montrée en lui. Le démon de l'inconnu, — celui qui se plaît à dérouter les projets des familles en soufflant la révolte au cœur des fils — n'avait jamais troublé son cerveau d'écolier. Il accepta sans résistance la situation qui lui était faite; et comme M. Corot père le lui affirmait, comme M. Delalain, son patron, en tombait d'accord, il lui parut à lui-même qu'il était né commerçant, prédestiné de toute éternité à l'aunage des étoffes. Il mit donc toute son application à s'acquitter méritoirement de la tâche que, dans leur impérative sagesse, semblaient lui assigner les dieux et les hommes.

Mais la sagesse des dieux est une conception vide qui ne sert qu'à couvrir l'erreur humaine. Corot le reconnut tristement : en 1822, à la grande désolation de sa famille, il brisait avec son passé, achetait une boîte de couleurs, une palette et des brosses, et prenait du même coup congé de son patron et du commerce. Corot avait alors vingt-six ans. A cet âge, il est déjà tard pour recommencer sa vie. Il lui fallait aller vite, abréger la période de son apprentissage; recouvrer, s'il était possible, une perte de huit années devenues inutiles. Il le comprit. Aussi, après avoir passé trois mois dans l'atelier de Michallon, qui n'avait rien à lui apprendre, deux ans dans celui de Victor Bertin, qui ne pouvait davantage, il partit pour l'Italie.

Il y resta trois ans (1825-28). Il y étudia, il y apprit. C'est à ce séjour que se rapporte une série nombreuse d'études faites par lui sur nature, études exécutées avec une vigueur, une fermeté extrême, et d'un caractère tel, que les personnes qui ne connaissent Corot que par le flou de sa manière actuelle, ne sauraient s'en faire une idée. Je cite en passant *Rome prise du Campo-Vaccino*, *le Colisée*, *Volterre*, *les Terrains volcaniques des environs de Marino*. Corot revint plus tard et par deux fois aux lieux où s'était faite son éducation d'artiste. Au retour de son troisième voyage, il se fixa à Ville-d'Avray, qu'il n'a pas quitté depuis.

Deux manières successives et opposées se partagent la vie et l'œuvre de Corot. La première, énergique, accentuée, s'attachant aux lignes précises et aux contours arrêtés, cherchant enfin le rendu de la nature beaucoup plus que l'impression du peintre; c'est la manière des études d'Italie et des tableaux inspirés de ces études. La seconde, vague, indécise, cherchant l'harmonie des tons beaucoup plus que les formes des choses, poursuivant l'expression du sentiment intérieur beaucoup plus que la vérité objective, et s'arrêtant quand ce

sentiment est exprimé, sans souci que la forme ne soit pas atteinte ; c'est la manière actuelle, celle qui a fait connaître et illustré Corot.

Comment et par quelle transition le peintre passa-t-il de l'une à l'autre ? C'est un point délicat à déterminer, en ce qu'il est lié à l'histoire même du paysage en France, et au mouvement intellectuel qui, du temps de la Restauration, fit sortir la peinture des voies où la retenait la tradition classique. Constatons toutefois que la sensation profonde, produite sur les artistes de cette époque par l'apparition de quelques paysagistes anglais, Constable, Fielding, Lawrence, aux salons de 1824 et 1827, exerça une action décisive à cet égard, et fut comme une révélation pour tout le monde. En présence des résultats obtenus par l'école anglaise, les artistes français n'hésitèrent pas à se lancer dans l'étude de la nature, à la recherche de la vérité. Corot, Dupré, Rousseau prirent les devants ; Flers, Cabat suivirent ; Millet, Troyon, Daubigny, Courbet devaient venir après.

Les quatre toiles envoyées par Corot au salon de cette année, sont un des beaux épanouissements de sa seconde manière. On y retrouve l'ensemble des qualités et des défauts qui constituent l'originalité de l'artiste ; un sentiment exquis, une haute entente de la composition, une irréprochable harmonie, et, mêlée à tout cela, une exécution molle et perpétuellement lâchée.

Je place au premier rang d'entre ces toiles l'*Orphée ramenant Eurydice*. Le sujet à traiter était cette fois en harmonie parfaite avec le mode d'interprétation familier à l'artiste. Il est résulté de cet accord un paysage d'une impression si suave, que la langue de Virgile seule, dans ses notes pures et attendries, pourrait la redire et la fixer. La scène se passe dans ce pays vaporeux de la Fable, intermédiaire entre la Vie et la Mort, où la philosophie antique envoyait les âmes terrestres jouir de l'inaltérable paix. Des arbres élégants, enlevés sur un ciel fin, d'un ton gris et doux, parsèment la prée humide où se joue l'éternel printemps. Les sources coulent, l'herbe verdit, les fleurs fleurissent ; et sans doute aussi, dans les frondaisons frémissantes, les oiseaux éveillent leurs chants. Une brume légère, attachée d'un pinceau délicat aux formes des objets, relègue dans l'indécision les fonds du tableau, et laisse se dessiner, comme à travers un songe, des groupes d'ombres, couchées ou errantes, savourant l'ineffable paix de ces lieux enchantés. Au premier plan, Orphée, fils d'Apollon, marche d'un pas inspiré, entraînant d'une main son Eurydice reconquise, et tenant de l'autre sa lyre, instrument de la délivrance ; cette même lyre, dont l'irrésistible mélodie attendrissait les rochers, suspendait les fleuves, entraînait les forêts, éplorait les fauves, et tout à l'heure encore avait charmé Pluton et levé l'inflexible consigne qui veille aux infranchissables bords. Eurydice, émue de joie, suit son époux d'un pied tremblant. Aux plans plus reculés, quelques ombres étonnées s'arrêtent et regardent s'accomplir l'enlèvement merveilleux.

Une grâce naïve et savante a présidé à cette composition qui respire un charme ingénu. L'impression est franche et va droit à l'âme. Le vague général du modelé, qui, dans certains tableaux du même maître, est un défaut, se trouve inattaquable ici, grâce à la non réalité de la nature représentée. Les figurines, exécutées avec soin, sont dans les dimensions mêmes qui réussissent particulièrement à l'auteur. Elles sont groupées avec bonheur, font bien partie du paysage, et l'atmosphère les enveloppe harmonieusement. Enfin, n'était quelques silhouettes de personnages répandues dans les fonds, lesquelles me paraissent trop grandes eu égard au plan qu'elles occupent, et me semblent affecter des draperies trop sculpturales, je n'aurais rien à reprocher à cette œuvre hors ligne.

Le Soleil levant, que nous reproduisons ici, présente un de ces effets généraux que Corot affectionne. Celui-ci est un des mieux réussis. Rien de trop, rien de moins. Tout ce qui pouvait concourir à l'impression unique s'y trouve ; tout ce qui pouvait lui nuire en est écarté. Un bout de ciel, une flaque d'eau, quelques masses, voilà tout. Mais ce ciel est lumineux et fait voûte, cette eau est limpide, ces masses sont largement accusées ; chaque ton est en place et a sa valeur harmonique. La pensée est complète ; elle se lit facilement d'un bout à l'autre de la toile ; c'est le matin tout entier, avec son calme doux et fort, sa fraîcheur répandue et ses sourds frissonnements.

Le Lac, de dimension plus grande, est un paysage ravissant, d'une composition simple et pleine de grandeur. J'aime moins *la Danse des Nymphes*, effet de soir, dont le chœur dansant se silhouette un peu gauchement et s'enlève trop en noir sur la teinte lumineuse du ciel.

Quelle conclusion générale pouvons-nous tirer de l'examen de ces toiles, qui, comme je le disais tout à l'heure, résument la manière actuelle de Corot? Celle-ci, c'est que devant une œuvre de ce maître, il ne faut pas regarder le faire, il faut se laisser aller à l'impression qu'il a voulu rendre. Corot fait bon marché de l'exécution, qu'il considère comme accessoire dans l'art. Il est poëte, et, avant toute chose, il veut l'être. Quand il se met devant sa toile, c'est comme un musicien s'assied à son piano, pour donner une voix à l'inspiration qui le tourmente. Ce qu'il veut, c'est rendre son sentiment intime, non la nature qui l'a fait naître en lui. Une fois son sentiment donné, il considère sa tâche d'artiste comme finie, et s'arrête. Ne cherchez donc pas le détail, vous ne trouveriez rien que des indications toujours insuffisantes, des terrains sans solidité, des eaux sans lourdeur, des arbres sans anatomie, de grandes branches minces et déliées traînant le long du ciel et laissant pleuvoir des feuilles. Laissez-vous aller à l'impression. L'impression est-elle d'une nature élevée? est-elle lisiblement écrite dans la toile? Que demandez-vous de plus? qu'ajouterait à l'œuvre une exécution plus avancée?

Pardon, maître; mais cette méthode d'interprétation, acceptable chez vous, serait trop dangereuse, passant à des intelligences vulgaires et à des mains inhabiles, pour que je ne me permette pas ici de vous en signaler les lacunes. Quand vous regardez la nature, les objets se peignent d'abord dans votre œil. Ils déposent sur votre rétine certaines sensations de formes et de couleurs, inhérentes à leur essence même. Ces sensations passent de votre œil dans votre cerveau; là, elles rencontrent un tempérament moral préexistant, qui se les approprie, les modifie, les sensibilise à sa convenance. Ce travail intellectuel, à quelques déviations qu'il puisse aboutir, est légitime; je n'entends pas le contester. Mais, lorsqu'après, vous voulez rendre ce sentiment, qui est vôtre, sur la toile, afin de me le faire goûter, vous devez à mon œil, qui est organisé comme le vôtre, à l'œil du voisin, qui est organisé comme le mien, de reproduire d'abord dans leur exactitude et leur vérité les formes et les couleurs qui vous ont servi de point de départ. Si vous ne le faites pas, vous supprimez les éléments de mon contrôle. Vous êtes ce teneur de livres qui, sa balance faite, déchirait les pages additionnées, ne gardant que le résultat total. Vous m'apportez votre sentiment, vous m'enlevez les moyens de le reconstruire. Vous me l'imposez despotiquement; je le subis, je ne le vérifie pas. Le vérifiant et le trouvant naturellement contenu dans les formes visibles représentées par vous, je l'aurais goûté davantage.

Cette nécessité du rendu est telle, que tous ceux qui ont été grands dans les arts ont brillé par là. Ruysdael avait aussi une impression profonde de la nature; ce qui ne l'a pas empêché de faire tous ses détails. Aussi, bien qu'il ne fût pas coloriste, il est resté le premier paysagiste à force de vérité.

Hâtons-nous de dire que cette insuffisance de dessin, chez Corot, est balancée, — je ne dis pas rachetée, rien ne saurait racheter le défaut d'exécution en peinture, — par un sentiment supérieur et des qualités de premier ordre. Corot ne se borne pas au ciel, aux terrains et à l'eau, il met la figure dans le paysage, talent rare aujourd'hui. Il sait baigner d'atmosphère les milieux où vivent ses créatures et faire sentir la masse d'air qui sépare ses fonds de ses premiers plans, privilége presque unique dans notre école. Ses paysages manquent de vérité, ou plutôt n'ont qu'une vérité poétique; mais ils sont animés de tous les frémissements de la vie. La nature qu'il déroule aux yeux, toute d'imagination, apparaît comme entrevue à travers je ne sais quels poëtes, non pas pourtant Virgile, Tibulle et Théocrite, comme on l'a répété souvent. Elle tient tant de charmes enfermés qu'on se prend tout de suite de sympathie pour elle. On aimerait à vivre dans ces lieux paisibles, frais et ingénus comme la jeunesse,

qui semblent ignorer également les viscosités du crapaud et les forfaits du genre humain. Ajoutez que Corot est un grand mélodiste en couleurs ; qu'il se préoccupe constamment des valeurs de ton, et ne pose une touche qu'autant qu'elle concorde avec les touches déjà posées. Ne voilà-t-il pas un concours de forces suffisant pour établir une supériorité? Ah! que la vérité n'est-elle l'harmonie, et Corot aurait atteint le dernier degré de son art.

Je voudrais parler du professeur, je n'en ai plus le temps. Qu'il me suffise de dire que, soit indirectement, par ses intelligents conseils, soit directement par son enseignement libéral, élevé, dirigé uniquement en vue de déterminer chez chacun son originalité propre, Corot a rendu les plus grands services à l'art français; et contribué au développement de la plupart des qualités qui assurent aujourd'hui la prédominance à notre école de paysagistes.

Corot a obtenu une médaille de deuxième classe en 1833, l'ordre de la Légion d'honneur en 1846, une médaille de première classe en 1848 et une médaille de première classe à l'exposition universelle de 1855.

PRÉPICTES

SALON DE 1827. — Vue prise à Narni. — Campagne de Rome.
— 1831. — Vue de Furia (Ile d'Ischia). — Couvent sur l'Adriatique. — La Cervara (Campagne de Rome). — Vue prise dans la forêt de Fontainebleau.
— 1833. — Vue de la forêt de Fontainebleau.
— 1834. — Une Forêt. — Une Marine. — Site d'Italie.
— 1835. — Agar dans le désert. — Vue prise à Riva (Tyrol italien).
— 1836. — Diane surprise au bain. — Campagne de Rome en hiver.
— 1837. — Saint Jérôme. — Vue prise dans l'Ile d'Ischia. — Soleil couchant.
— 1838. — Silène. — Vue prise à Volterra (Toscane).
— 1839. — Site d'Italie. — Un Soir.
— 1840. — La Fuite en Égypte. — Soleil couchant. — Un Moine.
— 1841. — Démocrite chez les Abdéritains (paysage). — Site des environs de Naples.
— 1842. — Site d'Italie. — Effet de matin.
— 1843. — Un Soir. — Jeunes filles au bain.
— 1844. — Destruction de Sodome. — Paysage avec figures. — Vue de la Campagne de Rome.
— 1845. — Homère et les bergers. — Daphnis et Chloé. — Un paysage.
— 1846. — Vue prise dans la forêt de Fontainebleau.
— 1847. — Paysage. — Berger jouant avec sa chèvre.

SALON DE 1848. — Site d'Italie. — Intérieur de bois. — Vue de Ville-d'Avray. Une Matinée. — Crépuscule. — Un Soir. — Effet de matin. — Un Matin. — Un Soir.
— 1849. — Le Christ au jardin des Oliviers. — Vue prise à Volterra (Toscane). — Site du Limousin. — Vue prise à Ville-d'Avray. — Étude du Colisée à Rome.
— 1850. — Lever de soleil. — Une Matinée (musée du Luxembourg). — Soleil couchant (site du Tyrol italien). — Étude à Ville-d'Avray.
— 1852. — Soleil couchant. — Le Repos. — Vue du port de la Rochelle.
— 1853. — Saint Sébastien. — Coucher de soleil. — Matinée.
— 1855. — Effet de matin — Souvenir de Marcoussy, près Montlhéry. — Printemps. — Soir. — Souvenir d'Italie. — Une Soirée.
— 1857. — L'incendie de Sodome. — Une Nymphe jouant avec un Amour. — Le Concert. — Soleil couchant. — Un Soir. — Souvenir de Ville-d'Avray. — Une Matinée, souvenir de Ville-d'Avray.
— 1859. — Dante et Virgile. — Macbeth. — Idylle. — Paysage avec figures. — Souvenir du Limousin. — Tyrol italien. — Étude à Ville-d'Avray.

MONGINOT

M. Monginot est un peintre de fruits, fleurs et venaison, qui semble s'être donné à tâche de relever la nature morte du rang infime où les idéalistes — plus une époque est sensuelle et grossière, plus l'idéalisme y prend d'empire, — l'avaient fait déchoir. C'est une tentative louable, que ne sauraient trop encourager les amis de la vraie peinture. Le tableau de la *Redevance* témoigne de l'immense effort fait cette année par le jeune artiste. C'est une toile gigantesque, conçue dans la donnée décorative et qui contient la matière de cent

CH. MONGINOT

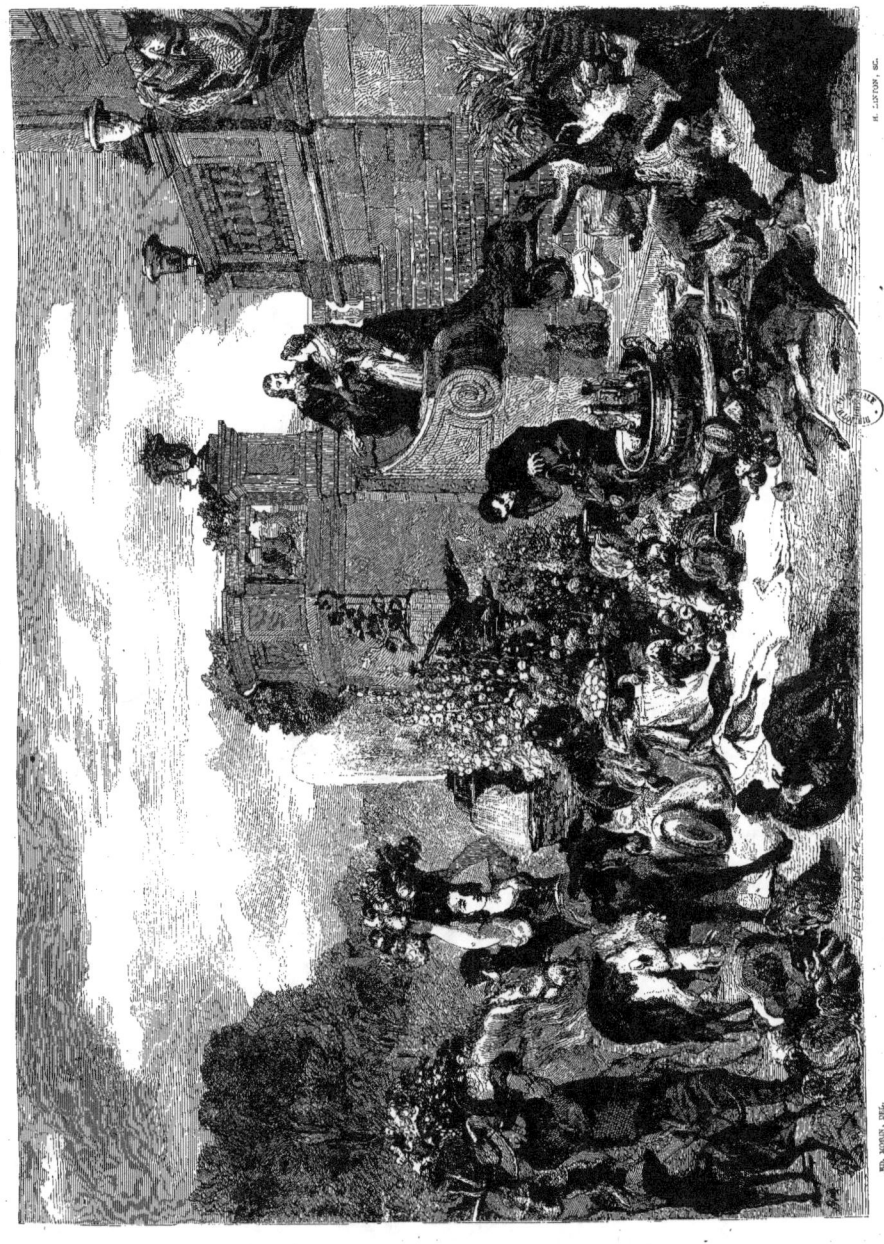

LA REDEVANCE

natures mortes ordinaires. Cette dimension insolite est très-heureusement sauvée par la belle ordonnance de la composition et l'arrangement ingénieux des détails. Point de confusion ni d'encombrement; beaucoup d'élégance et de bonheur dans l'agencement général. Un grand succès est réservé à cette œuvre importante, que la gravure me dispense de décrire. Je mêle mes éloges à ceux du public, toutefois sous quelques réserves.

M. Monginot est un élève de Couture. Il a conservé dans son faire une bonne partie, trop peut-être, des procédés qui lui ont été enseignés. Il applique à la nature morte le coloris trop connu de son maître. Or, la manière de Couture est aujourd'hui jugée : de l'avis de tous, son emploi est condamné dans la grande peinture; de mon avis particulier, il est inadmissible dans la nature morte. La nature morte en effet réclame — et tous les grands maîtres l'ont ainsi compris — des qualités extraordinaires d'exécution. Vous avez affaire à des objets matériels, inertes, indifférents à l'idée, au sentiment, à la vie. Ces objets n'auront donc de charme vrai et puissant qu'autant qu'ils arriveront, sous le pinceau, à la même énergie de rendu qu'ils ont dans la nature. Ils demandent à être construits, modelés, peints, avec tout ce que l'art peut apporter de savoir et de solidité. Cette facture supérieure se rencontre-t-elle chez M. Monginot? Souvent; et il est dans sa toile des parties considérables exécutées de main de maître. Mais il en est d'autres que je ne saurais comprendre dans la même louange; et c'est sur ce point que je voudrais appeler l'attention du peintre. M. Monginot a trop d'esprit et de talent pour qu'on ne lui doive pas la vérité. Ainsi quelquefois, — et ceci vient du maître, — au lieu de donner aux objets la couleur intense qu'ils ont en absorbant la lumière, M. Monginot, qui procède par frottis, demi-pâte, et enfin pâte dans les clairs, n'arrive à produire qu'une surface vernie et luisante, contraire à la vérité. Ses corps n'ont pas le ton terne et sourd, mais solide et profond, qui est le ton de la nature. Ils n'absorbent pas la lumière, ils la renvoient. Ils ont un éclat tout superficiel qui leur donne l'apparence vague d'objets éclairés à l'intérieur. Par places encore, le modelé est insuffisant. La touche du peintre n'enveloppe plus la forme. Et cela se comprend : ce n'est pas par un frottis général posé sur un corps, sans plans, sans parti pris de modelé, avec quelques clairs empâtés par-dessus, qu'on arrive à faire tourner ce corps, à lui donner le relief qu'il a dans la nature par le jeu de la lumière et de l'ombre.

Ces défaillances de l'exécution sont importantes sans doute; mais elles sont peu de chose relativement aux sérieuses qualités qui distinguent M. Monginot. Si j'ai cru devoir les signaler, c'est uniquement parce que le caractère de la nature morte est impérieux, et n'autorise pas le peintre à l'à-peu-près. Que M. Monginot continue donc avec courage dans la voie qu'il s'est choisie; mais qu'il mette tous ses efforts à affermir sa facture. Ce n'est pas tout d'être le premier peintre de fleurs et de fruits de notre époque; il faut égaler les maîtres anciens et même les surpasser.

PRÉPICTES

SALON DE 1850. — L'Ogre et le petit Poucet. — Le petit Musicien.
— 1852. — L'Horoscope.
— 1853. — Nature morte (musée du Luxembourg).
— 1855. — Le Retour de la pêche. — Les petits Maraudeurs. — Cochons d'Inde. — Nature morte.
— 1857. — Épisode des noces de Gamache : Joie de Sancho Pança.

SALON DE 1857. — Jeunes Chats. — La Leçon de lecture. — Fruits et Chats. — Fruits.
— 1859. — Jeune Femme tenant une perruche. — Bertrand et Raton. — Des Chats sur une console.
TRAVAUX DÉCORATIFS. — Deux dessus de porte, fleurs et fruits, à l'hôtel d'Albe, commandés par S. M. l'Impératrice (1858).

LAUGÉE

M. Laugée a contracté dans la pratique de l'histoire le goût des belles lignes et l'habitude des arrangements savants. Il transporte ce goût et cette habitude dans la peinture de genre, et les applique avec beaucoup de bonheur aux scènes de la vie réelle. Sa *Bonne Nouvelle* est très-remarquable sous ce rapport. Les trois personnages, représentés à mi-corps, se composent avec un charme d'autant plus précieux que la difficulté était plus grande. Les lignes générales sont harmonieuses ; le dessin est pur et irréprochable, les expressions de chaque tête pleines de justesse. La pensée est claire et si lisible, que l'artiste, à mon gré, aurait dû s'abstenir d'écrire sur la lettre que la jeune fille tient à la main. C'est par le dessin et la couleur, non par l'écriture, que le peintre parle aux yeux et se fait comprendre. Mais ce détail est insignifiant. La scène, dans son ensemble, est des plus heureuses. Le personnage de la mère ajoute à cet épisode familier je ne sais quel caractère d'austère grandeur. On se sent au milieu d'une sainte famille dans le sens humanitaire du mot.

La Récolte des œillettes, du même peintre, est un excellent paysage, le meilleur assurément qui soit sorti de l'atelier du peintre ; *la Sortie d'école* est une page vraie et tout à fait piquante.

M. Laugée a obtenu une médaille de troisième classe (genre historique), en 1850 ; une médaille de deuxième classe, en 1855 ; un rappel de deuxième médaille, en 1857.

PRÉPICTES

SALON DE 1845. — Portrait de M. Laugée père. — Portrait du peintre.
— 1846. — Portrait de M¹¹ᵉ Laugée.
— 1847. — Van Dyck à Saventhem (appartenant à M. Broadie).
— 1848. — Portrait de M™ᵉ Leroy. — Portrait de M™ᵉ P...
— 1849. — Portrait de M. Lebret père. — Portrait de M. le docteur Lebret. — Mort de Rizzio.
— 1850. — La Mort de Zurbaran (musée de Saint-Quentin).
— 1852. — Siége de Saint-Quentin par les Espagnols. — Portrait de M™ᵉ Laugée.
— 1853. — Mort de Guillaume le Conquérant. — Portrait de M™ᵉ D...
— 1855. — Eustache Lesueur chez les Chartreux (musée du Luxembourg). — Portrait de M. Bouret et de son fils. — Portrait de M. Leroux, de la Comédie-Française.

SALON DE 1857. — Sainte Élisabeth de France (appartenant au ministère d'État). — Le Déjeuner du moissonneur. — Sur le pas de la porte. — Portrait de M. C..G... — Portrait de M™ᵉ D...
— 1859. — Christophe Colomb au couvent de Sainte-Marie de Rabida (appartenant à M. F. Davin). — La Leçon d'équitation. — Le Goûter des cueilleuses d'œillettes, paysannes de Picardie. — Les Maraudeurs. — Les petits Amateurs. — Le Repos. — Portrait de M™ᵉ Louise Saignon. — Portrait de M™ᵉ Édouard Dufour.

TRAVAUX DÉCORATIFS. — Peintures murales dans l'église paroissiale de Saint-Quentin, chapelle de Saint-Pierre : 1º la Dédicace de la chapelle de Saint-Pierre ; 2º Saint Pierre tenant en main la clef, symbole de la mission que lui a confiée le Christ (1858).

ARMAND-DUMARESQ

C'est le soir de la bataille de Solferino, à l'heure même où l'orage envoie ses tourbillons pour couvrir la retraite des Autrichiens vaincus et reconduire leur jeune empereur en larmes. Nous sommes au pied de la tour de Solferino. Nous avons en face les montagnes du Tyrol, le lac de Garde et la ville de Peschiera ; à notre gauche, les fumées de San-Martino, quartier général des Piémontais ; à notre droite, celles de San-Giovanni où l'ennemi

D.-F. LAUGÉE

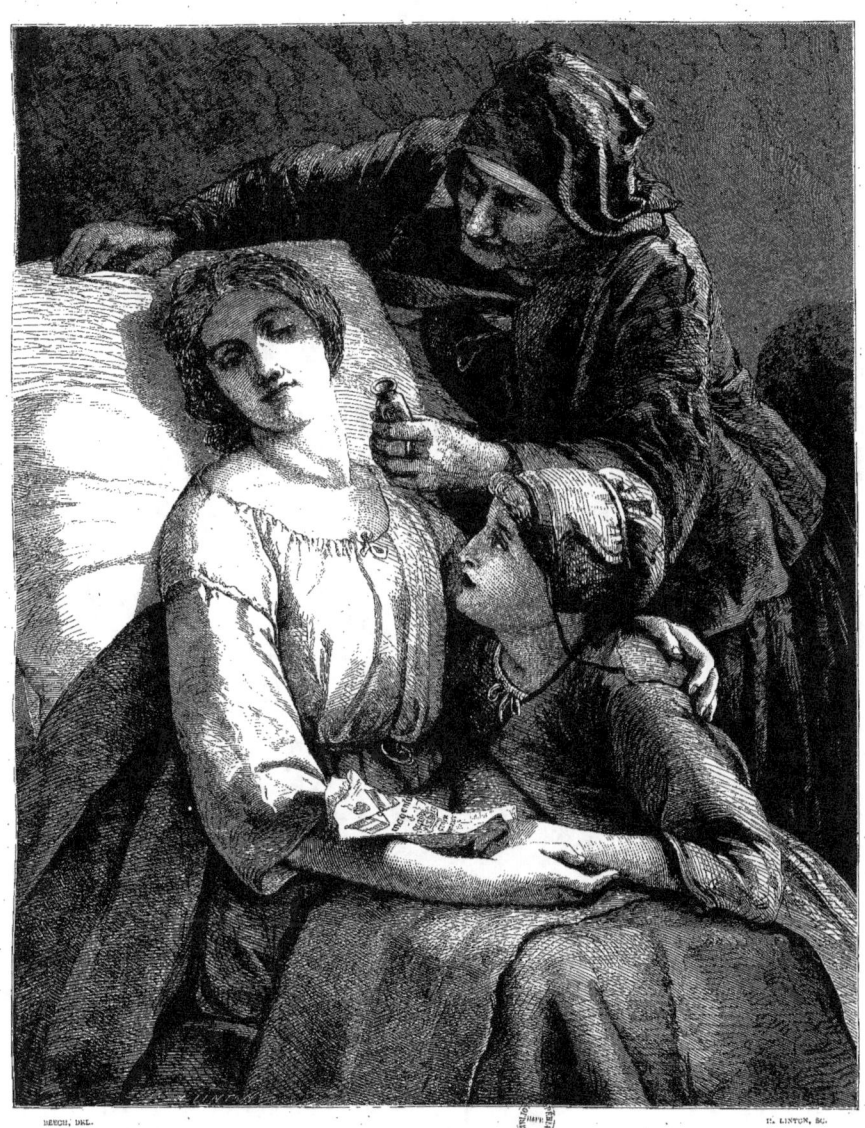

LA BONNE NOUVELLE

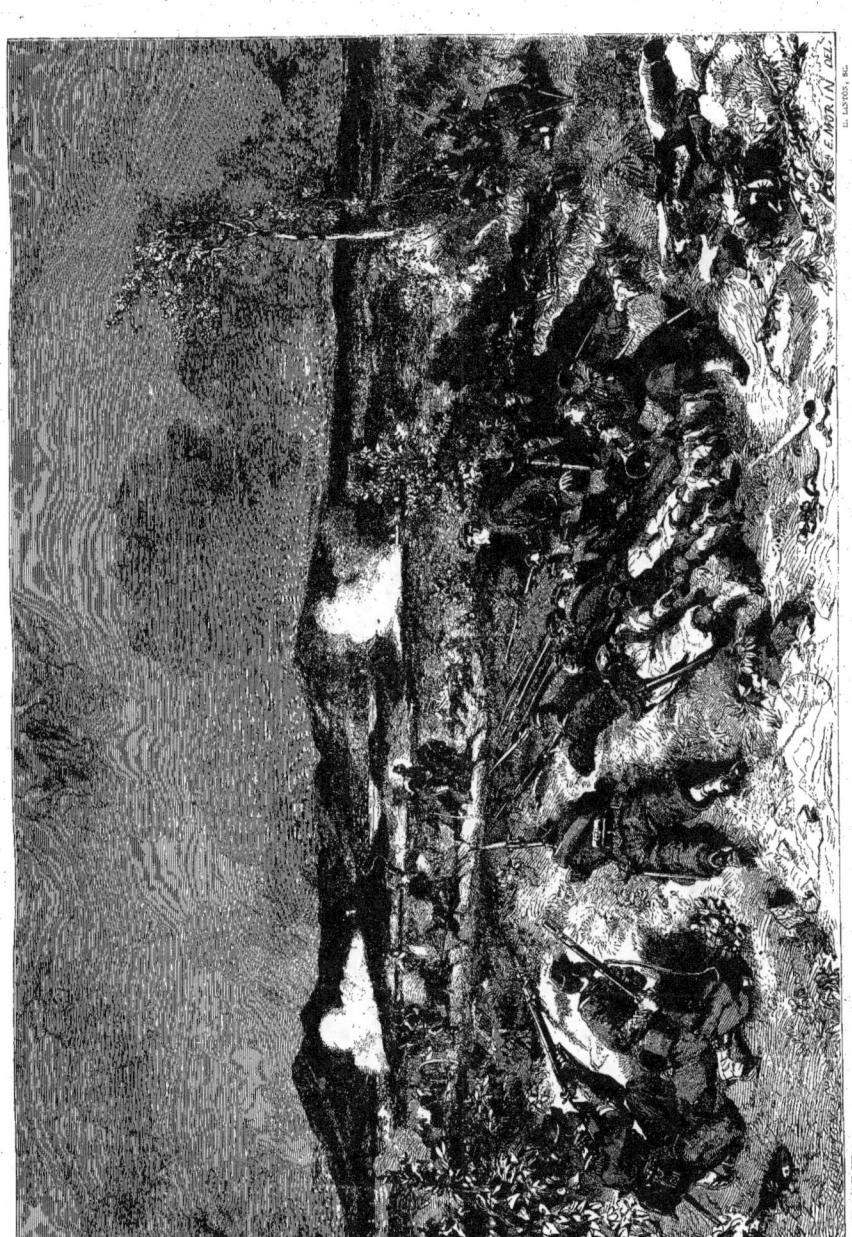

ARMAND-DUMARESQ

BATAILLE DE SOLFERINO
(APPROCHE DES CHASSEURS A PIED)

résiste encore. Aux premiers plans, devant nous, quelques chasseurs à pied et quelques voltigeurs de la garde sont couchés à plat ventre, l'œil au guet, l'arme à l'épaule, le doigt sur la détente, prêts à faire feu sur une colonne d'artillerie autrichienne qui, poussée par la déroute, se précipite à fond de train de leur côté sans les voir. Le sort de ces attelages qui fuient éperdus n'est pas douteux : il est visible qu'ils ne passeront pas, et que s'ils veulent s'ouvrir de force un chemin, le sol tout à l'heure sera jonché de quelques casaques blanches de plus.

Comme on le voit, ce n'est pas l'engagement que M. Dumaresq a représenté; c'est le moment qui précède l'action. Il y a là un instant de solennelle attente, qui saisit vivement, et que le peintre a très-bien su faire valoir. Cette conception est originale et saisissante, l'effet est terrible et nouveau. Chaque personnage, depuis le lieutenant Moneglia, dont le bras gauche commande l'immobilité, jusqu'au soldat qui porte le clairon à sa bouche et s'apprête à sonner, est vrai dans sa pose et dans son attitude. Les gestes sont simples et naturels. Les physionomies, diversifiées selon les types de soldats, et vivement impressionnées par l'action qui se passe, rentrent parfaitement dans l'unité du tableau. Les terrains et le ciel sont bien traités, quoiqu'un peu noirs. Le tout constitue un très-remarquable tableau de bataille.

PRÉPICTES

SALON DE 1850. — Christ mort (à l'église de Dôle). — Boucher (étude). — La Lecture (étude).
— 1852. — Saint Bernard prêche la croisade. — Fruits. — Attributs des sciences et des arts.
— 1853. — Martyre de saint Pierre (dans la cathédrale de Caen). — Portrait de M. Prévost, de la Comédie-Française.
— 1855. — Mort du général Kirgener, au combat de Reichenbach, 22 mai 1813. — Embuscade du 2ᵉ zouaves (épisode de Crimée).

SALON DE 1857. — Prise de la grande redoute à la bataille de la Moskowa, 7 septembre 1812. — Portrait du général Hecquet.
— 1859. — Mort du général Bizot (épisode de Crimée).
TRAVAUX DÉCORATIFS ET AUTRES. — Christ en croix (pour la sixième chambre du Palais de Justice, à Paris) 1854.
— Uniformes des différents corps de la garde impériale (cinquante-cinq aquarelles décorant la galerie des Trophées au ministère de la guerre; destinées au musée de Versailles (1859).

FRANCESCHI

M. Jules Franceschi est un des premiers parmi nos jeunes sculpteurs. C'est un esprit chercheur, une main rapide et ferme. Sa conception, mûrie aux études sérieuses, est élevée; son exécution, formée à l'école de Rude, est savante et hardie. Je ne sais pas si « le marbre tremble déjà devant lui, » comme devant Pierre Puget; mais ce que je sais, c'est que « pour grosse que soit la pièce » il ne tremble pas devant elle.

Une statue de bronze, destinée à surmonter une pierre tumulaire, forme l'unique envoi de M. Franceschi. Cette statue n'est point celle d'un général d'armée, ni d'un haut fonctionnaire de l'ordre civil; c'est celle d'un simple soldat, fils de Nicolas Kamienski, noble Polonais, colonel de la légion étrangère. Son histoire est simple; elle se dit en deux mots. Aux débuts de la guerre d'Italie, il s'engagea comme volontaire au 1ᵉʳ régiment de la légion étrangère; atteint de deux balles, l'une au bras droit, l'autre au ventre, à Magenta, il tomba sur le champ de bataille, martyr obscur d'une noble cause.

L'artiste s'est tiré avec un rare bonheur des difficultés inhérentes à son sujet. Il a utilisé habilement les ressources dont dispose la statuaire, depuis la rénovation opérée dans cet art par Rude et David d'Angers. Son soldat est représenté au moment où, frappé de la balle, il s'affaisse et tombe à terre. Le haut du corps soulevé, reste soutenu sur le bras gauche. La tête se rejette sur l'épaule droite. Les yeux se ferment; la bouche se contracte légèrement, et cette mélancolie douloureuse qui caractérise la mort produite par une arme à feu, assombrit la face. L'expression de ce visage est bien rendue; elle attache et émeut. Mais ce qui est peut-être plus remarquable, c'est l'harmonie qui préside à l'ensemble. Les lignes sont heureuses et belles sous tous les aspects. La pose est naturelle et facile; aucun muscle ne s'engorge, aucun membre ne souffre. L'œil suit la structure anatomique sous la draperie sans encombre ni interruption. La capote, le pantalon, sont traités simplement, largement, et ont une grande tournure. Les diverses parties de la composition se relient dans une savante ordonnance. Enfin les accessoires, le fusil, le sac, la giberne, disposés avec goût, complètent l'unité de cette figure, qui doit être comptée comme un excellent morceau de sculpture moderne.

Nous avons vu, sur l'emplacement même, au cimetière de Montmartre, un moulage en plâtre de l'œuvre de M. Franceschi, recouvert d'un enduit galvanoplastique. L'aspect en est tout à fait monumental; l'effet est simple et grand. Aussi je ne doute pas que le *Kamienski mourant*, ne partage avec le *Godefroi Cavaignac* de MM. Rude et Christophe, les honneurs de ce cimetière qui attend encore, il est vrai, le monument de Murger confié à M. Aimé Millet, et celui de Privat d'Anglemont réservé au ciseau de M. Alexandre Leclerc.

TRAVAUX ANTÉRIEURS

SALON DE 1848. — Buste de M. L. G... (plâtre).
— 1849. — Buste de M. le docteur Archambaud. — Buste de M. A. M...
— 1850. — Jeune Berger soignant son chien malade (statue, plâtre). — Buste de M. C... (plâtre).
— 1852. — Les Roses (statue, plâtre).
— 1853. — Napolitain jouant à la morra (statue, plâtre). — Portrait de Mᵐᵉ la princesse Solovoy (buste, bronze).

SALON DE 1855. — Bûcheron (statue, bronze).
— 1857. — Jeune Chasseresse agaçant un renard (plâtre). — Portrait de Mᵐᵉ la comtesse Charles Tascher de la Pagerie (buste, marbre). — Portrait de Mᵐᵉ M. H... (buste, marbre). — Portrait de Mᵐᵉ la marquise de Pastoret (buste, marbre).
— 1859. — Andromède (statue, pierre), appartenant à Mᵐᵉ la princesse Mathilde.

CASTAGNARY.

MIECISLAS KAMIENSKI, TUÉ A MAGENTA.
(Bronze par Jules Franceschi.)

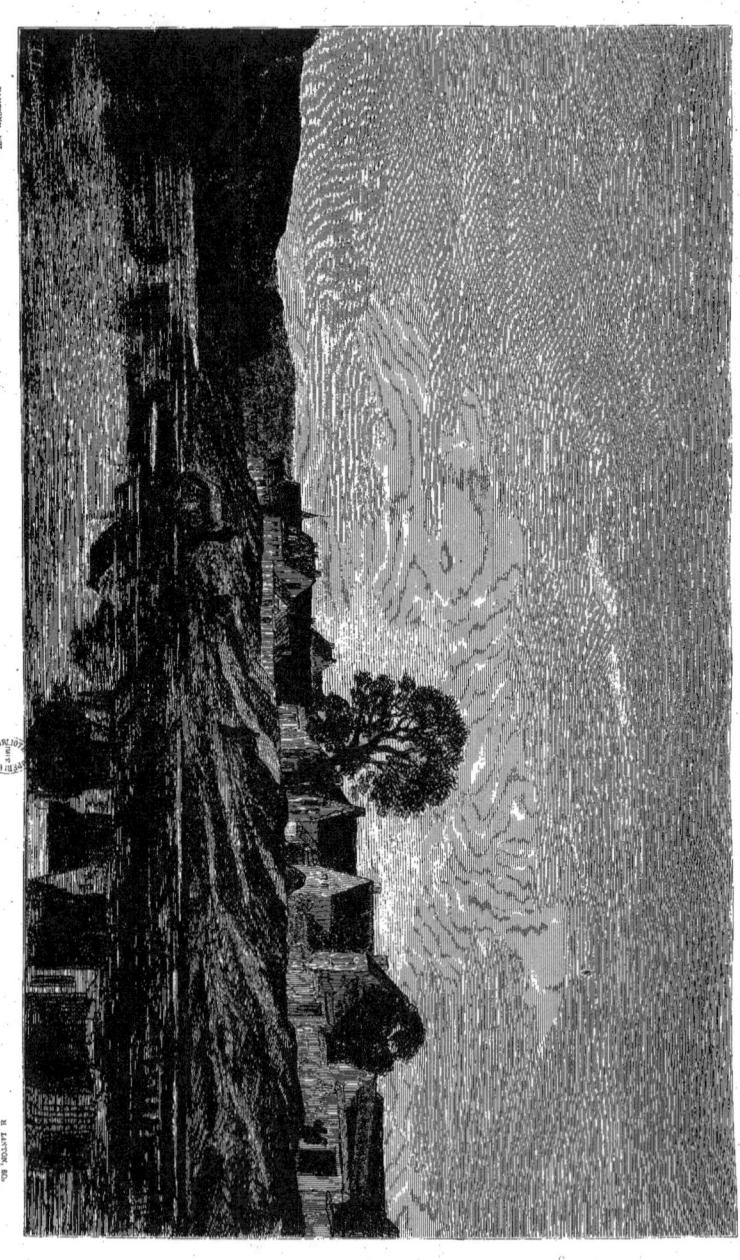

VILLAGE AU BORD DE LA SEINE

CH. DAUBIGNY

DAUBIGNY

Naître artiste dans une famille d'artistes ; — trouver dans son berceau d'enfant deux puissances irréconciliées encore, le génie et la pauvreté ; — entrer dans la vie sous leur pression contraire, et commencer par le métier une existence que l'art réclamait sans partage ; — chercher à l'entour de soi, parmi les maîtres et parmi les enseignements, un guide et une méthode pour se diriger, et ne trouver nulle part, ni dans les idées, ni dans les hommes, rien qui s'appropri à votre tempérament et s'harmonise avec vos forces propres ; — grandir sans autre inspiration ni conseil que cette voix intérieure qui veille en nous, témoin et gardienne de notre personnalité ; — tirer toute son éducation de sa propre expérience ; — lutter, comme homme, contre la misère, dont l'imbécillité aveugle n'a point encore appris à discerner ses victimes ; comme artiste, contre les doctrines en vogue, dont le despotisme étroit résiste à toute originalité bien accentuée ; — vaincre la misère à force de travail ; rallier la société à force de talent ; — se frayer, au travers des intérêts acquis et des didactiques régnantes, un chemin vers les hautes régions ; — conquérir enfin tout à la fois un peu d'aisance et beaucoup de gloire : — telle est la vie qui, à Daubigny comme à tant d'autres maîtres contemporains, avait été réservée par le sort : vie difficile s'il en fut, marquée à un égal degré de terreurs et d'espoirs, mais enviable en somme, puisque les épreuves du départ se sont heureusement métamorphosées en joies vers le milieu du chemin

Charles François Daubigny a aujourd'hui quarante-quatre ans. Il est né à Paris le 15 février 1817. Son père, peintre de paysage, élevé à l'école de Berlin, fut son premier, et, disons-le tout de suite contrairement aux énonciations du livret, son seul maître. Dès l'âge de treize ans, l'enfant avait le crayon en main et jouait avec les brosses. Cependant les tableaux et les leçons du père suffisaient avec peine aux besoins de la famille. Il fallut songer à tirer profit de l'aptitude précoce du jeune artiste. Celui-ci se mit courageusement au travail. A quinze ans, il excellait à peindre des dessus de boîtes de Spa et autres menus objets de commerce ; à dix-sept ans, il exonérait les siens de sa propre dépense et se suffisait à lui-même.

Ici se place dans la vie de Daubigny un voyage en Italie, entrepris dans des conditions assez singulières pour que je ne le passe pas sous silence, bien que ce voyage paraisse avoir été sans influence appréciable sur la direction de son talent.

Daubigny avait dix-sept ans, et gagnait sa vie à peindre, tantôt des panneaux de décoration pour les appartements, tantôt des ornements de diverse nature dans la salle du musée de Versailles. Un désir le tourmentait, voir l'Italie. Mais un désir à cet âge, et un désir sans argent, qu'est-ce, sinon vent et fumée ? Il s'ouvrit à un de ses camarades, comme lui jeune, intelligent et hardi, nommé Mignan. L'idée fut acceptée d'enthousiasme, et, séance tenante, on installa la caisse. On pratiqua dans le mur de la mansarde une cavité profonde ; on maçonna solidement l'orifice en ménageant une étroite ouverture, et on ne se sépara qu'après avoir juré de verser toutes les économies dans cette tirelire d'un nouveau genre. Ils furent, l'un et l'autre, fidèles à leur promesse. Pendant un an, tous les jours, chacun d'eux rapporta exactement, loyalement, à la masse, la petite pièce, argent ou billon, qui avait échappé aux dépenses du jour. Au bout de ce temps, le tronc fut solennellement défoncé : on compta le trésor. Il y avait quatorze cents francs.

Sac au dos, guêtre au pied, bâton en main, ils partirent. Ils vécurent onze mois en Italie, et, quand ils revinrent, de leurs quatorze cents francs il leur restait deux louis.

De retour, Daubigny eut l'idée de concourir à l'école des Beaux-Arts. Ce n'était déjà plus un novice dans l'art de peindre. Il avait copié à Rome quelques toiles de Ruysdael, Poussin et Lorrain; il avait travaillé sur nature à Subiacco, sur les bords du Teverone. Même il avait fait un grand paysage, où l'on retrouvait tout à la fois, dans une synthèse pleine d'agréments, les grandes lignes de M. Aligny et les détails microscopiques de Charles Delaberge. Il entra donc dans l'atelier de M. Paul Delaroche, où il resta quelques mois à copier le modèle. Le jour du concours arrivé, il se présenta, fut admis avec le numéro 3 dans l'épreuve préparatoire; mais, invité à déjeuner à Vincennes par son ami Feuchère, il oublia de paraître à la composition définitive : la Providence a quelquefois de l'esprit !

Rien de particulier désormais dans la vie du peintre. Écarté si heureusement du sentier académique, il se reportera avec passion vers l'étude de la nature. Partagé entre les exigences de son métier et les travaux de son art, il mettra longtemps à dégager sa personnalité. Ce n'est guère qu'en 1848 que s'opérera son émancipation. Mais, à partir de ce moment, les choses iront plus vite : en 1852, l'individualité se pose; en 1855, le maître apparaît. Ce maître, il importe de le caractériser.

Si Corot impressionne par des arbres élégants, qui s'élancent du sol comme une fusée, et éclatent dans le ciel en bouquets de feuilles; par des herbes humides et des fleurs épanouies que la main voudrait cueillir, Daubigny dédaigne l'effet qu'on peut tirer de ces détails et n'intéresse que par la ligne. Il n'est pas tendre, gracieux, rêveur comme Corot; il est sévère et quelquefois fort. Ce n'est pas la poésie qu'il cherche à exprimer, c'est le caractère du paysage qu'il veut dégager et rendre. Ce caractère, il l'atteint par la ligne seule.

Corot n'est qu'un harmoniste ; Daubigny, lui, a le sentiment profond des valeurs. C'est un grand naturaliste, doublé d'un habile dessinateur. Il n'a pas à sa disposition la couleur admirable de Courbet, ni son rendu puissant et magique. Il n'en a pas les grands plans de lumière, si vigoureux et si intenses. Sa couleur, moins consistante, a des aspects un peu veules. Mais il a avec cet autre maître méconnu encore de nombreux points de contact sous le rapport des valeurs. Ses lumières, ses ombres, ses demi-teintes sont toujours justes et bien posées. Il sait donner aux corps un relief quelquefois surprenant.

Les paysages où il a donné la plus haute opinion de lui-même, et par lesquels il s'est placé aux premiers rangs dans l'école moderne, sont ceux qui participent des caractères que je viens d'indiquer : *l'Écluse d'Optevoz* (1855), *la Vallée d'Optevoz* (1857), les *Graves au bord de la mer* (1859). En quoi consiste l'extrême beauté de ces toiles que tout le monde connaît ? Une grande vérité d'impression, des lignes simples, des plans parfaitement posés, pas plus. Tout le talent de Daubigny réside en ce peu de chose, mais ce peu de chose est énorme. Daubigny n'a pas besoin, pour intéresser, de la figure ni des animaux, qui apportent tout de suite de la vie et de l'attrait. Ses animaux, subordonnés au paysage, ne jouent jamais chez lui le rôle principal, comme ils font dans les tableaux de Troyon et de Rosa Bonheur. Il intéresse, sans l'homme et sans la bête, par le seul caractère de la nature qu'il reproduit, par ses terrains admirablement modelés et ses ciels qui font si bien la courbe. Sa nature n'est pas romantique, violente, échevelée comme celle de Paul Huet; elle n'est pas délicate et charmante comme celle de Corot; elle est calme, sévère, solitaire, mais singulièrement grande dans sa vérité.

J'insiste sur ce point. Le caractère du paysage obtenu par la ligne, voilà le trait distinctif de Daubigny, voilà sa force et son originalité. C'est par là qu'il occupe un rang des plus élevés dans l'art de ce temps. Je sais tel de ses paysages, où une Vierge du Poussin ou même une sainte famille ne serait pas déplacée; et, puisque ce grand nom m'est arrivé sous la plume, je ne crains pas de dire, que

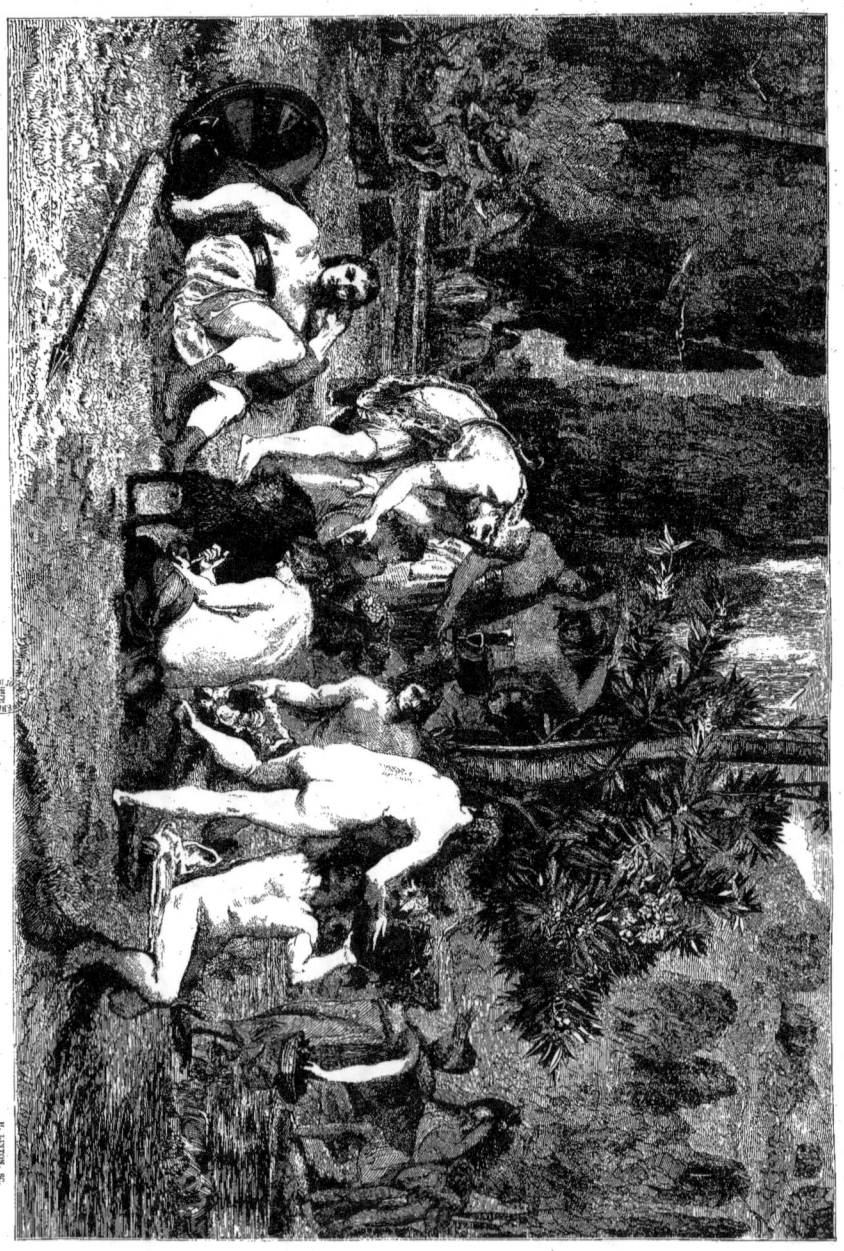

CONCORDIA. — P. PUVIS DE CHAVANNES

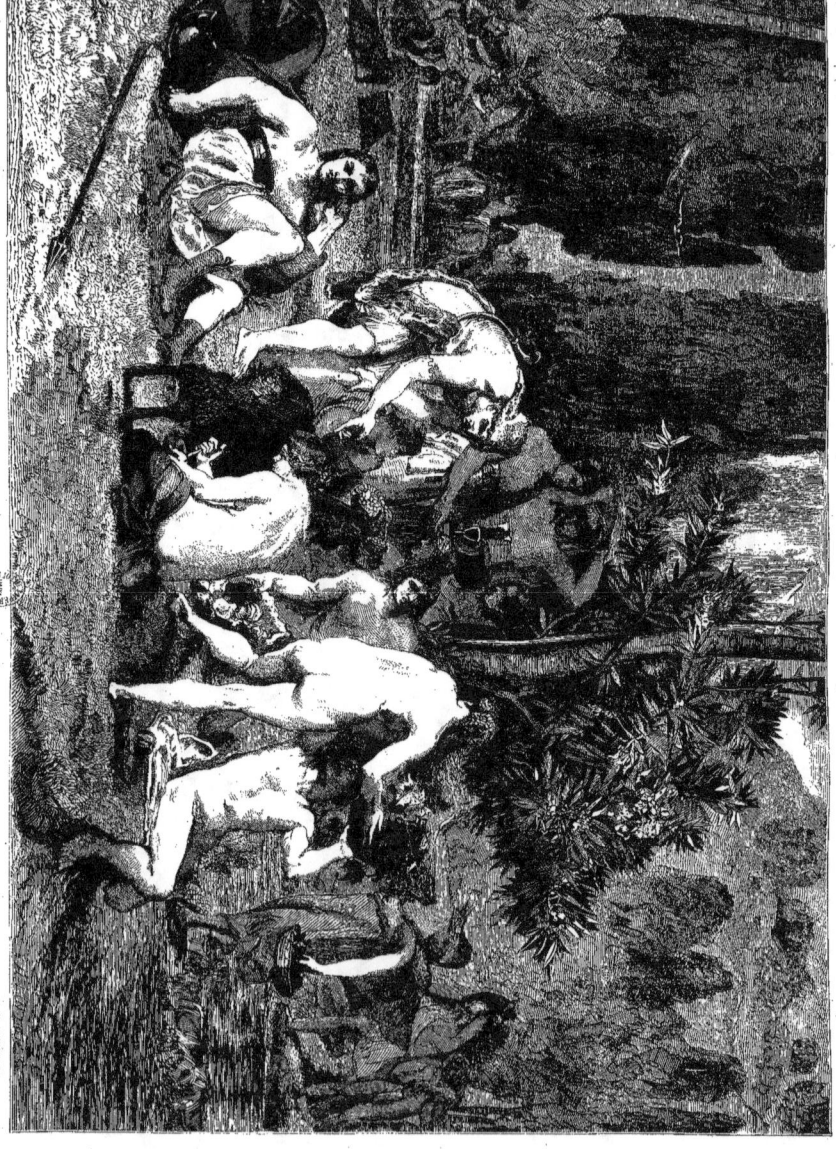

P. PUVIS DE CHAVANNES

CONCORDIA

Daubigny a en effet quelque chose du Poussin dans ses paysages simples, mais avec plus de coloration et plus de sentiment de la nature.

C'est là le vrai Daubigny, celui qui ne peut être apprécié que par ceux qui ont un goût sûr et un sentiment profond de l'art.

Je me hâte de dire que sur les cinq toiles envoyées cette année par lui, *les Bords de l'Oise*, *le Parc à Moutons*, *un Lever de Lune*, *l'Ile de Vaux près d'Auvers*, *un Village au bord de la Seine*, il en est deux, *le Village* et *le Parc*, qui rentrent tout à fait dans sa grande manière d'interpréter le paysage, et qui, en confirmant pleinement l'appréciation générale que je viens de faire de l'artiste, me dispensent de m'appesantir en particulier sur elles.

J'aime mieux dire un mot du procédé de Daubigny, procédé assez curieux pour fixer l'attention. Daubigny fait d'abord son tableau et le finit avec le plus grand soin. Il revient ensuite par-dessus, et détruit ce fini avec des touches çà et là posées. La toile prend alors un aspect qui participe de ces deux opérations successives : elle a tout à la fois le mérite du fini et la grâce de l'ébauche.

Médaille de deuxième classe (paysage), 1848. — Médaille de troisième classe, 1853. — Médaille de première classe, 1853. — Légion d'honneur, 1859.

PRÉPICTES

SALON DE 1840. — Saint Jérôme (paysage). — Vue prise dans la vallée d'Oisans (Isère).
— 1841. — Vue prise sur les bords du Furon (Sassenage).
— 1843. — Vue prise aux environs de Choisy-le-Roi.
— 1844. — Carrefour du Nid de l'Aigle (forêt de Fontainebleau).
— 1847. — Vue prise en Picardie. — Vue prise au bord d'un ru (Valmondois). — Une Chaumière en Picardie.
— 1848. — Les Souches (vue prise dans le Morvan). — Un Champ de blé. — Les Bords du Cousin, près d'Avallon. — Vue prise aux environs de Château-Chinon. — Deux paysages (études d'après nature).
— 1849. — Vue prise à Champlay. — Vue prise sur les bords de la Seine (musée de Limoges). — Soleil couché.
— 1850. — La Mouche (petite rivière près du Rhône). — Vue prise à Optevoz (Isère). — Les Iles Vierges, à Bezon (musée d'Avignon). — Vue prise près d'Argenteuil. — Péniche. — Les Vendanges.

SALON DE 1850. — Vue prise sur les bords de la rivière d'Oullin, près de Lyon (musée de Carcassonne).
— 1852. — Moisson (ministère d'État). — Vue prise sur les bords de la Seine (musée de Nantes).
— 1853. — Étang de Gylieu, près d'Optevoz (Isère), hôtel d'Albe. — Petite Vallée d'Optevoz (Isère), appartenant à M. Gilet. — Entrée de village, appartenant à M. Gilet.
— 1855. — Bords du ru à Orgivaux (Seine-et-Oise). — Pré à Valmondois (Seine-et-Oise), cabinet de M. Claudon. — Mare au bord de la mer. — Écluse dans la vallée d'Optevoz (Isère) (musée du Luxembourg).
— 1857. — Le Printemps. — Vallée d'Optevoz (Isère) (ministère d'État). — Soleil couché. — Une futaie de peupliers.
— 1859. — Les Graves au bord de la mer, à Villerville (Calvados). — Soleil couchant. — Lever de lune. — Les Champs au printemps.
TRAVAUX DÉCORATIFS. — Deux panneaux (paysages), salle d'introduction au ministère d'État (1860).

PUVIS DE CHAVANNES

M. Pierre Puvis de Chavannes, élève d'Henry Scheffer et de Couture, a commencé ses études de peintre en 1847. Ce qui lui reste de ses deux maîtres successifs se borne à peu de chose, et la trace en paraît à peu près effacée. Il doit davantage à un de ses amis, M. Bauderon, peintre éclairé, dont les intelligents conseils, en lui donnant le goût des études élevées, ont exercé une influence décisive sur la direction de son esprit.

Les deux toiles, qui composent l'envoi de M. Puvis de Chavannes au salon de cette année portent les titres de *Bellum* et de *Concordia*.

Bellum, ce n'est pas la marche des armées, les sources taries, les blés foulés, les prairies dévastées, le fumier et les ruines derrière les campements disparus. Ce n'est pas non plus la bataille, le heurt des nations; les régiments en ligne et les chevaux au galop; l'attaque impétueuse, la résistance impavide; les sourdes détonations de l'artillerie et les voltigeantes crépitations de la balle; les charges ramenées à la mitraille; les masses rompues s'effrangeant en combats corps à corps. Ce n'est pas davantage l'assaut, assaut de terre ou de mer, abordage ou escalade, quilles trouées ou remparts croulants, mâts qui tombent, poudrières qui sautent. *Bellum* c'est la guerre, mais la guerre dans son expression la plus synthétique; dépouillée de tout caractère de temps et de lieu, de costumes, d'armes et de race; dégagée enfin des éléments qui pourraient en localiser l'idée et en amoindrir la généralité. C'est la guerre, moins l'époque et la nation, la guerre abstraite.

La voici qui s'avance, comme une allégorie barbare, sous la figure de trois cavaliers, vêtus, ainsi que leur monture, de peaux de loups. Ces cavaliers se ressemblent de corps et de visage. On les dirait issus d'une même ventrée et frères de la Mort. Chacun d'eux a embouché la rauque trompette de cuivre; et debout en selle, immobiles, tous les trois, ils sonnent sinistrement de leurs terribles buccins. Les chevaux poussent en avant leur large poitrail et l'épouvante jaillit de leur naseaux enflammés. Le tout forme un groupe étrange d'un saisissant caractère; le pillage, le meurtre, le viol, sont du cortège. L'incendie marche devant. Il est entré dans les chaumières, et il sort par rouges flammes et noires fumées à travers les toits effondrés. Ce soir il aura accompli son œuvre de destruction, et recouvrira tout de sa grande robe de cendres. Mais déjà le laboureur, arraché au manche de sa charrue, se tord à terre entre ses bœufs renversés. Sa femme, blonde et nue et folle de pleurs, est liée à un tronc d'arbre, victime réservée à d'infamants sacrifices. Ses filles, qu'un même sort attend, l'entourent éperdues; et devant, aux pieds du vieux père qui se frappe le front de désespoir, aux pieds de la vieille mère, qui, les bras étendus et la face au ciel, se roidit pour objurguer les dieux sourds, gît, pâle, inanimé, touché du doigt de la mort, le dernier né de la maison, tout l'espoir de la famille!

Concordia est la fiction contraire. Dans une vallée innommée, empruntée au monde de l'imagination, sur les bords d'un ruisseau limpide, au pied de lauriers-roses en fleurs, non loin d'un massif de cyprès, des cavaliers ont fait une halte et prennent repos. Les gens du lieu leur apportent des fruits et du lait. Durant le temps de cette offrande pacifique, un guerrier assis sur l'herbe, son casque et son bouclier à terre, se laisse aller à la douce rêverie qui naît de la contemplation de cette nature si calme et de ces habitants si hospitaliers. Un voile de mélancolie passe sur ses yeux : ces arbres sont beaux, ces fleurs sont belles; ces jeunes filles sont douces à voir et seraient douces à aimer. Que ne donnerait-on pas pour rester ici? Ce serait un bonheur de vivre dans ce pays enchanté, un bonheur d'y mourir. Mais les chevaux s'impatientent sous un arbre voisin. En selle! en selle! il faut partir. Enchaînés au monde de l'action, la concorde n'est pas pour nous; nous pouvons la traverser un moment; nous y fixer, jamais !

Je ne suis pas suspect d'une sympathie excessive pour la peinture symbolique. Je voudrais que l'artiste s'en abstînt d'une façon absolue, ou tout au moins ne s'y livrât qu'accidentellement et avec toutes sortes de précautions. Le symbole n'est pas à la portée de toutes les intelligences; il est difficile à comprendre, plus difficile encore à créer; et je ne crois pas être le seul qui ait remarqué combien la plupart des symbolisations essayées par les peintres tiennent peu à une analyse rigoureuse et sévère. Toutefois je dois avouer que celles tentées cette année par M. Puvis de Chavannes satisfont pleinement les exigences

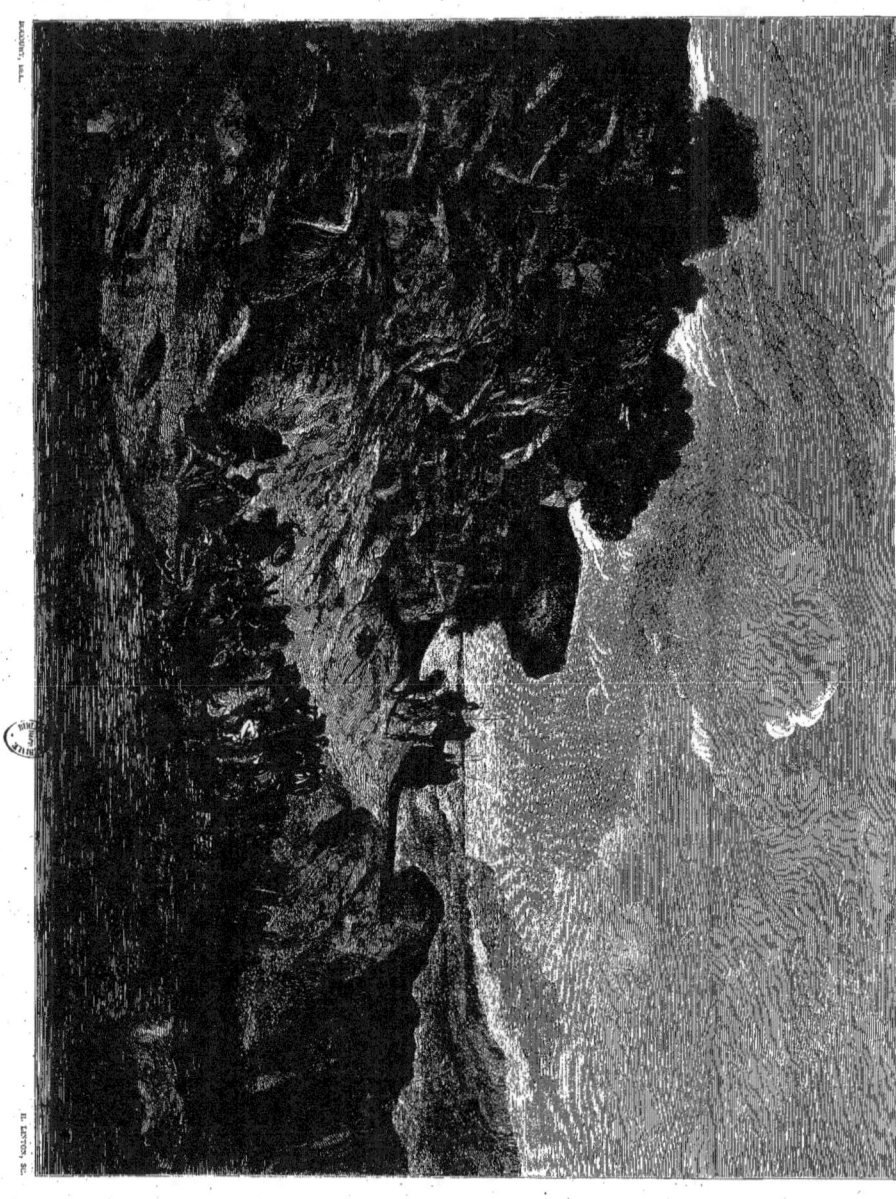

ATTILA FAISANT MASSACRER DES PRISONNIERS.

de mon esprit. La conception en est savamment déduite et logiquement menée; on voit que l'auteur a longtemps médité son sujet et qu'il en a pénétré toutes les parties. Aussi la composition, surtout dans la page intitulée : *Concordia*, est-elle d'un mérite supérieur. La couleur, à la vérité, est plus harmonieuse que vraie, plus séduisante que solide; le dessin, plus élégant que précis; mais l'effet d'ensemble est puissant. Certaines parties ont en outre une force particulière que tout le monde remarquera, je cite seulement le guerrier assis et les femmes en pleine lumière. Si l'exécution s'était partout maintenue à cette hauteur, nous aurions eu deux œuvres de premier ordre.

PRÉPICTES

SALON DE 1851. — Christ mort. | SALON DE 1850. — Retour de chasse (au musée de Marseille).

TABAR

Tous les artistes ont plus ou moins parcouru cet étrange pays de misère, dont Quinola, dans Balzac, se dit ambassadeur, et dont la géographie, toujours étudiée, est toujours à refaire. Il en est peu, toutefois, qui l'aient battu aussi longtemps et en plus de sens que François-Germain-Léopold Tabar. Malheureusement c'est une histoire trop commune, pour qu'il me prenne fantaisie de la dérouler ici. Je me bornerai à un détail caractéristique, qui, à lui tout seul, sera une révélation du reste. Ce peintre, dont le talent est incontestable, qui figure dans nos salons depuis vingt ans, et dont on retrouve des œuvres dans les principaux musées de province, à Rouen, à Bordeaux, à Dôle, à Avignon, a été dans la nécessité d'entrer aux ateliers nationaux en 1848, et, comme beaucoup en ce temps, il a brouetté la terre au Champ-de-Mars. *Ab uno, disce...*

M. Tabar est un vrai peintre. Sa couleur est grasse et abondante, sa facture large et hardie. Ses allures franches, audacieuses et quelque peu romantiques, se plaisent aux grandes compositions.

L'*Attila faisant massacrer des prisonniers* offre le spectacle d'un drame terrible dans un paysage terrible. Sur une berge étroite, au bord d'un fleuve, près de rochers escarpés, un groupe de cavaliers et de piétons grouille, s'agite et se tord : ce sont les égorgeurs et les victimes. Le massacre a commencé; les coups pleuvent, la blessure s'ouvre, le sang jaillit, la bouche grimace, le corps se renverse. Les femmes convulsives s'accrochent aux brides des chevaux et aux jambes des cavaliers, pour arrêter le bras levé : le bras levé retombe. L'air emporte les cris, et l'eau les cadavres. Sur un plan plus reculé, Attila, à cheval, représenté comme Jornandès nous l'a dépeint, court, difforme, à grosse tête et à larges épaules, profile sa silhouette sur l'horizon, et domine, accompagné de quelques fidèles, la scène de carnage.

Cette toile émouvante contient du tempérament, de l'originalité et du pittoresque. Peut-être y a-t-il çà et là quelque cadavre, déjà vert et froid, qui fait tache dans la composition. Mais le groupe entier est vigoureusement coloré. La masse des rochers est d'une exécution très-étudiée; les attitudes, bien mouve-

mentées, sont pleines d'énergie ; et l'Attila est d'une pose si terrible que l'on comprend, en le voyant, pourquoi l'herbe ne repoussait plus, là où avait posé le pied de son cheval.

Un paysage d'une excellente facture, *Berger surpris par l'orage*, complète l'envoi de M. Tabar.

PRÉPICTES

SALON DE 1842. — Niobé et ses enfants tués par les flèches d'Apollon et de Diane.
— 1847. — Le bon Samaritain (musée d'Avignon).
— 1848. — Bacchus devant Ariane (appartenant à M. Goury). — Paysage (appartenant à M. Charpentier). — Portrait de M. G. — Portrait de M. E. T.
— 1849. — L'Enfance de Bacchus. — La Vallée des Amours.
— 1850. — Saint Sébastien, martyr (appartenant à M. Palizzi). — Choc de cavaliers dans la montagne. — Une Halte dans le désert. — Portrait du docteur Tribout.

SALON DE 1852. — Phryné devant l'Aréopage (hôtel de ville de Sens).
— 1853. — Supplice de la reine Brunehaut (musée de Rouen). — Plaine de Combs-la-Ville, en Brie (paysage).
— 1855. — Saint Sébastien (1853). — Expédition d'Égypte (musée de Bordeaux). — Fleurs des champs (palais de Saint-Cloud.)
— 1857. — L'Aumônier blessé, campagne de Crimée (musée de Tarbes). — Horde de barbares (appartenant à M. Yriarte).
— 1859. — Guerre de Crimée, Attaque d'avant-poste (musée de Dôle). — Guerre de Crimée, Fourrageurs. — La Rochefauve (Dauphiné).

PROTAIS

M. Protais aime le soldat et la vie du soldat. Il a suivi nos troupes en Crimée et en Italie. Il a pris part, comme spectateur, et quelquefois comme acteur, aux grandes luttes de ces dernières années. Rien de l'existence aventureuse des camps ne lui est étranger. Il sait par cœur, pour l'avoir vue de près, la guerre et ses épisodes familiers ; mais il ne s'arrête pas, comme quelques-uns, au côté extérieur et purement pittoresque des héros qu'il a pris pour thème : il pénètre au delà, dans le cœur et dans l'esprit. Il voit en eux, non de la chair à canon, mais des êtres intelligents et sensibles, capables de jouir, et surtout de pâtir comme nous-mêmes. Ce courant d'idées le porte à laisser de côté l'allure gaie, libre et insouciante qui caractérise le tempérament militaire. Dans sa constante préoccupation de dégager l'homme du soldat, et sous l'uniforme de montrer l'âme, il prend volontiers ses sujets dans les situations exceptionnelles qui donnent jour à la sentimentalité et à la rêverie. Ses soldats sont plus littéraires que la réalité ne le comporte ; la pensée y gagne, la vérité y perd : j'en atteste *les Deux Blessés* et *la Sentinelle*.

Je ne voudrais pas dire que l'artiste a vraiment outrepassé les droits de la peinture ; mais, je crois de mon devoir de le mettre en garde contre une tendance fâcheuse. J'y tiens d'autant plus que M. Protais possède d'excellentes qualités de peintre. Son dessin est à la fois élégant et ferme ; son exécution, quoique cherchée patiemment, atteint presque toujours le but. Il est, avec M. Pils, un de ceux qui, en notre temps, traitent avec le plus d'autorité les choses militaires. Qu'il se défie donc du sentimentalisme comme de la romance. Jusqu'à ce jour, il est resté dans les limites exactes de son art ; mais un pas de plus le mettrait en dehors, c'est-à-dire dans le faux et le mauvais. N'est-ce pas déjà beaucoup pour lui d'avoir risqué ce ruban d'hirondelles qui passent sur la tête de son soldat en vedette ? Béranger, certes, n'eût pas trouvé mieux ; et M. Paul de Molènes, qui, dans ses *Commentaires d'un Soldat*, fait du mysticisme chrétien à propos de gamelle, et qui ne craint pas, dans sa sensiblerie poétique, de mêler le parfum des roses à l'odeur des bottes de cavalerie, se déclarera satisfait. Béranger et M. Paul de Molènes, c'est presque tout le monde. Aussi ces deux toiles sont-elles appelées à un grand succès.

P.-A PROTAIS

LA SENTINELLE
(SOUVENIR DE CRIMÉE)

J'aime mieux, pour ma part, *une Marche le soir*, souvenir d'Italie. C'est une colonne de chasseurs en chemin. La poussière de leurs pas voile l'horizon derrière eux ; devant eux l'espace s'ouvre illimité. Où vont-ils? nul ne le sait. Mais leur marche sur ce plateau solitaire, loin du point de départ, loin du point d'arrivée, a quelque chose d'étrange et de vraiment grand. Cela provoque le sentiment et la rêverie, sans avoir la prétention de les représenter.

M. Protais a envoyé deux autres toiles remarquables à un autre titre : *les Zouaves et les Grenadiers de la brigade Cler sur la route de Magenta*, et *le Passage de la Sesia par la division du général de Ladmirault*.

PRÉPICTES

SALON DE 1830. — Portrait de M. H. Protais. — Portrait de M. A. Protais.
— 1857. — Bataille d'Inkermann : Deuxième charge commandée par le général Bosquet. — Vue prise d'une des batteries du mamelon Vert : Mort de M. de Brancion, colonel du 50ᵉ de ligne, 7 juin 1855 (musée de Versailles).

SALON DE 1857. — Le Devoir : Souvenir des tranchées de l'attaque Victoria, au moment de l'ouverture du feu, le 7 avril 1855 (Crimée).
— 1859. — Attaque et prise du mamelon Vert, le 7 juin 1855 (Crimée) (musée de Versailles).

PROUHA

Un penchant très-prononcé vers la femme, qu'il traite avec une intelligence rare et un goût exquis ; de l'élégance et de la finesse ; de la grâce s'élevant parfois jusqu'à la force : telles sont les qualités qui distinguent M. Prouha. Il y a du Jean Goujon et du Germain Pilon dans ce jeune maître, qui semble marcher plus particulièrement sur les traces de la Renaissance. M. Prouha ne borne pas son art à copier la nature et à la reproduire exactement, comme on nous a récemment appris à le faire. Tout en se servant du modèle, il s'inspire, pour les dimensions, les lignes et les plans, de son sentiment particulier. La tournure qu'il imprime à ses sujets est très-cherchée et toujours heureusement obtenue. S'il m'était permis d'employer ce mot, je dirais qu'il est le plus subjectif de nos sculpteurs actuels. La belle figure que nous reproduisons ici résume, dans une idée élevée, l'ensemble de ces précieuses qualités.

ŒUVRES ANTÉRIEURES

SALON DE 1855. — Le Printemps (buste, marbre). — L'Automne (buste, marbre).
— 1859. — La Muse de l'Inspiration (statue, marbre, cour du Louvre).

SALON DE 1859. — Diane au repos (groupe, marbre). — Médée égorgeant ses enfants (groupe, plâtre). — Portrait de Mᵐᵉ R... (buste, marbre). — Portrait de Mᵐᵉ M... (buste, marbre).

BRUNET

Hylas va chercher de l'eau à la fontaine, pour le souper d'Hercule et de Télamon. Tel est le sujet choisi par M. Brunet. Cette figure est bien posée, et atteste un remarquable talent. Je crains seulement

que le torse ne soit un peu grêle et le bras un peu mince, eu égard à la force des jambes. Mais le dos et les autres parties du corps sont d'une très-belle exécution. M. Brunet fait également le buste avec succès. On remarquera entre autres celui du marquis de Pritelli, qu'il expose cette année. Nous nous rappelons, en outre, avoir vu au Salon dernier un portrait de M. Alphonse Daudet, dans lequel l'artiste a interprété, d'une façon charmante, la tête intelligente et sympathique du jeune poëte des *Amoureuses* et de *la Double conversion*.

ŒUVRES ANTÉRIEURES

SALON DE 1855.—Portrait du père de l'auteur (buste, marbre).
— 1857.—Saint Jérôme (statue, marbre). — Portrait de Mme P... (buste, marbre).

SALON DE 1859.— Rêverie (buste, bronze). — Portrait de M. Alphonse Daudet (buste, bronze). — Portrait de M. de M... (buste, bronze).

CASTAGNARY.

LA VÉRITÉ VENGERESSE. (Plâtre.)

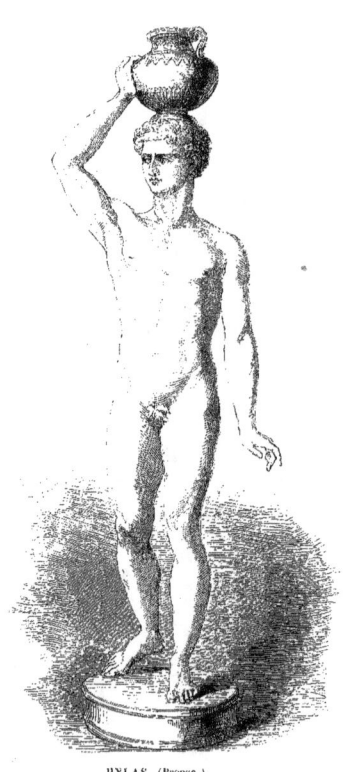

HYLAS. (Bronze.)

Paris. — Imp. A. Bourdilliat.

PH. ROUSSEAU

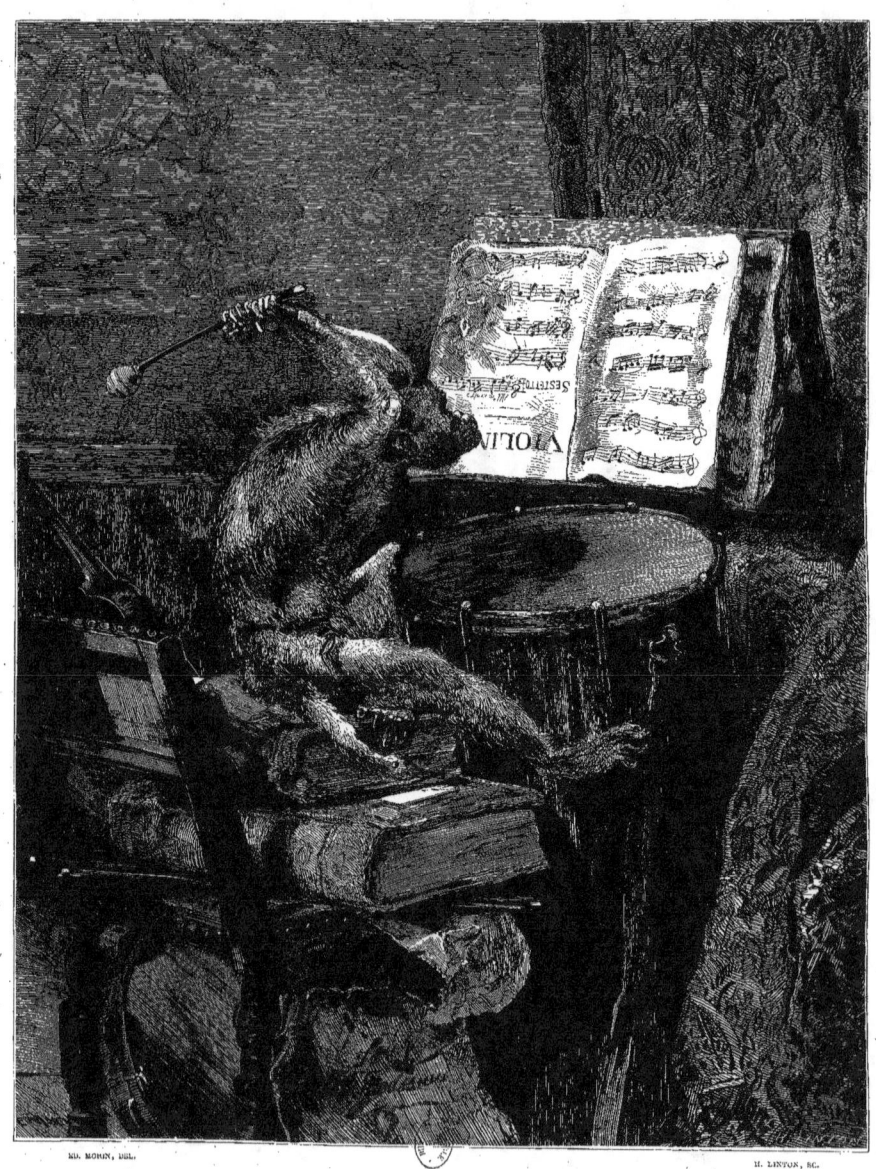

MUSIQUE DE CHAMBRE

PH. ROUSSEAU

Le propriétaire a mis ses gants et son chapeau ; il a tourné la clef dans la serrure, fermé sa porte, et il est sorti. Tranquillement, paisiblement, il rend ses visites ou vaque à ses affaires. Resté seul dans le logis, le singe n'a pas perdu son temps. Il s'est souvenu des longues heures que son maître passe, l'archet à la main, à tirer des sons d'un instrument, et du plaisir que semble lui procurer cette occupation bizarre. Et voilà qu'il a rompu sa chaîne, s'est installé devant le pupitre, et du coup improvisé maestro. Il a préludé comme il a vu faire tant de fois, en fermant les yeux pour mieux concentrer l'inspiration intérieure, et en secouant la tête de bas en haut à la façon des improvisateurs qui redressent les mèches de leurs cheveux rebelles. Le première note l'a réjoui, et il a continué. Mais le violon est monotone dans la main d'un singe. Il a rejeté l'instrument pacifique, amené près de lui la grosse caisse, et le voilà, assis sur une pile de livres, frappant à coups redoublés. A la bonne heure ! cela sonne superbement et l'on entend ce qu'on fait. La frénésie le prend, le bruit l'enivre : il frappe, il frappe. Déjà il ne choisit plus l'endroit. Il frappe sur la caisse, il frappe sur le pupitre, il frappe sur la partition, partout, à deux mains, terriblement, furieusement, éperdument. Il frappe comme un sourd, à en perdre l'haleine, à en devenir fou. C'est une rage et un délire.

Je ne sais rien d'amusant et d'habile comme cette toile, que M. Philippe Rousseau désigne sous le nom de *Musique de chambre*. L'exécution est aussi remarquable que l'idée est plaisante. Le singe et les divers accessoires de nature morte sont traités d'une main depuis longtemps exercée, et attestent un métier supérieur. Le registre ouvert sur le pupitre est particulièrement étonnant de vérité et de rendu.

Sous le titre de *Cuisine*, M. Philippe Rousseau a envoyé une seconde toile qui contient tout un étalage de viandes, de poissons, de légumes, avec un cuisinier à l'œuvre, et un four tout prêt dont la gueule flambe. C'est un spectacle gai à l'œil. Chaque détail est traité finement, spirituellement, d'une touche sûre et maîtresse d'elle-même. M. Philippe Rousseau est, depuis longtemps, familier avec les scènes qu'il représente. C'est un artiste consommé qui excelle dans le genre qu'il s'est choisi. La *Musique de chambre* et la *Cuisine* sont deux tableaux achevés et deux spécimens très-brillants d'un talent tout à fait hors ligne.

Élève de Bertin et de Gros.

Médaille de troisième classe (genre), 1845. — Médaille de première classe, 1848. — Légion d'honneur, 1852. — Médaille de deuxième classe à l'exposition universelle de 1855.

PRÉPICTES

SALON DE 1833. — Vue prise des côtes à Granville.
— 1834. — Vue prise en Normandie.
— 1835. — Vue prise à Dampierre, près Versailles. — Vue de Saint-Martin, près Gisors.
— 1836. — Vue prise à Froleuse, près Gisors.
— 1837. — Vue prise à Lions en Normandie. — Vue prise près du télégraphe sur la côte Sainte-Catherine à Rouen. — Vue prise à Dampierre.
— 1838. — Vue prise aux environs de Surgère. (Charente-Inférieure).
— 1839. — Paysage.

SALON DE 1841. — La Chaise de poste, paysage.
— 1843. — Portrait de M^{lle} de V... — Portrait de M. R...
— 1844. — Nature morte.
— Nature morte.
— Nature morte.
— 1845. — Le Rat de ville et le Rat des champs (appartenant au duc de Trévise). — Un Chien. — Fruits. — Nature morte.
— 1846. — Le Chat et le vieux Rat. — Nature morte. — Nature morte.
— 1847. — La Taupe et le Lapin. — Intérieur. — Intérieur. — Fleurs et Papillons.

SALON DE 1848. — Une Basse-cour. — Deux Natures mortes (gibier). — Fruits.
— 1849. — Une Basse-cour. — Un Chat prenant une souris. — Un Intérieur de ferme.
— 1850. — Nature morte. — Fruits. — Part à deux ! — Nature morte. — Un Importun. (Musée du Luxembourg).
— 1852. — Le Rat retiré du monde. — Nature morte. — Basse-cour.
— 1853. — Pygargue chassant au marais. — La Mère de famille. — Nature morte.
— 1855. — Chevreau broutant des fleurs. (Musée du Luxembourg). — Cigogne faisant la sieste au bord d'un bassin. (Musée du Luxembourg). — Deux Artistes de chez Guignol.

SALON DE 1855. — Deux Panneaux faisant partie de la décoration de la salle à manger de M. le baron J. de Rothschild. — Le Rat de ville et le Rat des champs (1845). — Nature morte (appartenant à M. Moreau). — Nature morte (appartenant à M. le baron Corvisart).
— 1857. — Chiens couplés au chenil. — Intérieur, gibier et légumes. — Lièvre chassé par des bassets. — Résignation, Impatience. — Intérieur de ferme en Savoie. — La Récréation. — Perroquets. — Pigeons. — Le Déjeuner. — Le Rat de ville et le Rat des champs.
— 1859. — Un Jour de gala. — Un déjeuner (ministère d'État). — Sept sujets tirés des fables de la Fontaine et de Florian (peintures de la salle à manger de l'hôtel d'Albe).

FRANÇAIS

La nature est un thème proposé à l'intelligence humaine. Chaque artiste, en arrivant dans le monde, s'en empare et le soumet à son activité. Mais quelles que soient la puissance de son coup d'œil, la force de son esprit, la sûreté de sa méthode, il ne fait qu'exécuter, au gré de son inspiration privée, des variations partielles, en harmonie avec le génie qui lui est propre.

Le thème est infini en étendue et en durée. L'homme est localisé dans un point, et vit un jour. Aussi les variations qu'il exécute sur l'éternel motif sont nécessairement restreintes au côté qu'il a saisi, et ne font que traduire la manière individuelle d'envisager les choses. Expression multiple du jugement que le sujet qui passe porte sur l'objet qui demeure, elles se juxtaposent dans l'espace où se succèdent dans le temps, sans limite et sans fin.

Dire la nature, la parler, la chanter, et cela dans cette admirable langue des couleurs qui, après le verbe, est le plus bel instrument de l'âme humaine, n'est donc point l'affaire d'un homme ni d'une époque. C'est l'œuvre de l'espèce même, et l'élaboration doit durer autant qu'elle. Chaque artiste qui se présente fournit une note marquée à l'empreinte de son jour et de son heure, et plonge dans le néant. La note se joint à la note et forme concert ; le paysage s'ajoute au paysage, et la nature, saisie en détail par chacun, dispersée en fragments dans la multitude des œuvres, n'éclate véritablement et ne resplendit que dans l'ensemble. Le seul, le vrai paysagiste, c'est l'humanité.

A ce point de vue supérieur, il n'y aurait ni grand ni petit artiste. Depuis le plus ancien jusqu'au plus moderne, depuis le premier Flamand ou Hollandais qui, sur un lambeau de toile, fit frissonner un buisson et découpa une écharpe de ciel, jusqu'aux peintres de nos jours qui, dans un coin de nature, font ruisseler la vie universelle, tous se tiennent par la main, tous s'appellent, tous sont nécessaires.

Mon but ne sera donc point d'établir des suprématies ou de constater des supériorités. Je me suis proposé, dans cette série d'études sur le salon de 1864, d'entrer autant que possible dans la manière de chaque peintre, de serrer de près son individualité, de la dégager et la rendre visible. Si j'y parviens, ma tâche sera remplie : le lecteur, dans son Panthéon, pourra faire à sa guise son classement de grands hommes. Il me suffira d'avoir précisé chacun, et la chose est assez difficile. Jusqu'à ce jour, on

F.-L. FRANÇAIS

LE SOIR, BORDS DE LA SEINE

n'a guère caractérisé nos différents paysagistes, que par les qualités générales communes à l'école entière. J'imagine qu'il est temps d'entrer dans le détail, d'établir la valeur distinctive de chacun, de rechercher en quoi ils se rapprochent ou diffèrent, de donner en un mot la mesure exacte de leur personnalité. Cela est d'autant plus nécessaire que le paysage, grâce à son développement prodigieux depuis trente ans, a dépassé en importance la grande peinture, et que les paysagistes ont définitivement enlevé aux peintres d'histoire la faveur du public.

J'ai montré Corot élégant et tendre, Daubigny austère et fort : Français est spirituel et gai ; c'est par là qu'il se distingue. Français ne cherche pas les grandes lignes et le mouvement des terrains, les forêts sombres, les prairies étendues, les horizons profonds. Plus modeste dans le choix de ses motifs, une mare, des joncs et des roseaux sur le bord, une eau souriante, un coin de bois attrayant, cela lui suffit pour nous chanter sa romance. Ce qu'il cultive de préférence, c'est le paysage parisien, et les « prés fleuris qu'arrose la Seine. » Ces prés charmants que nous avons si souvent parcourus, vous et moi, où nous nous sommes étendus à l'ombre pour rêver doucement tout seul ou lire à deux un livre ami, il en sait les replis variés et les endroits les plus charmants. Il peint la berge étroite où nous avons planté la ligne pour tendre un innocent appât à l'inexpérience des barbillons ; la grève écartée où, fatigués de la marche, nous avons trempé nos membres dans le flot clair, et gagné la faim pour faire honneur à la friture et à la matelotte prochaines. Le détail l'amuse ; il s'y complaît, et l'anecdote facile à chaque instant point sous sa brosse. Il ne saurait même s'en passer. Dans ses trois paysages de cette année, j'en retrouve trois, une par paysage : — dans la *Vue prise au bas Meudon*, c'est un peintre qui, palette en main, fait une étude sur nature ; — dans *le Soir*, c'est un baigneur qui s'est déshabillé et va se mettre à l'eau ; — dans *les Bords de l'eau*, c'est un pêcheur qui jette la ligne, assis à côté d'une dame de Paris. Ces anecdotes, bien en situation, sont loin de nuire au paysage ; elles l'expliquent au contraire et le complètent. Quant au paysage en lui-même, il est toujours intéressant. *Le Soir* par exemple, contient un beau coucher de soleil, et est d'un remarquable effet. C'est même des trois tableaux que M. Français a envoyés, celui que je préférerais, si je n'y sentais par endroits et surtout dans les massifs d'arbres, l'influence trop directe de Corot.

Ainsi Français est naturaliste, mais naturaliste à sa manière. Il peint la nature, mais il ne la prend que dans ses endroits gracieux. Peu soucieux d'exprimer la poésie invisible des choses, ni de dégager le caractère dans le paysage, il s'attache à reproduire d'une façon fine et piquante, ces coins de la campagne parisienne qui nous sont familiers à tous. Est-il coloriste ? Est-il dessinateur ? Que vous importe ? Devant ses toiles ces questions ne se lèveront même pas dans votre esprit. L'artiste vous présente une forme suffisante et une gamme de tons agréables. Vous vous laissez aller à l'impression des choses aimables qu'il vous met sous les yeux. Vous êtes charmé. Que vous faut-il de plus ?

Élève de Gigoux et de Corot.

Médaille de troisième classe (paysage) en 1841. — Médaille de première classe en 1848. — Légion d'honneur en 1853. — Médaille de première classe à l'exposition universelle de 1855.

PRÉPICTES

SALON DE 1838. — Macbeth (avec M. Baron).
— 1841. — Jardin antique.
— 1842. — Un Chemin.
— 1844. — Vue prise aux environs de Paris. — Novembre, paysage.
— 1845. — Le Soir. — Vue prise à Bougival.

SALON DE 1846. — Les Nymphes. — Soleil couchant. — Saint-Cloud (étude).
— 1848. — Le Lac de Nemi (italie). — Couvent de San-Thomasso, Gênes.
— 1850. — Bords du Teverone (effet de soir). — Prairie dans la Campagne de Rome (effet du matin).

SALON DE 1850.— Les Derniers beaux jours. — Vue prise au parc de l'Ariccia (dessin). — Vue prise aux bords de l'Anio (dessin). — Vue de Nemi, près des collines qui entourent le lac (dessin). — Vue de Genzano, prise au même endroit.
— 1852. — Une Coupe de bois. — Le Soir. — Sous les saules.
— 1853. — Vue prise à Montoire (effet d'automne). — La Fin de l'hiver (musée du Luxembourg). — Vue prise au ravin de Nepi, environs de Rome.
— 1855 — Soleil couchant (souvenir d'Italie). — Un Sentier dans les blés, plateau d'Ormesson (musée du Luxembourg). — Paysan rabattant sa faux. — La Fin de l'hiver (1853).

SALON DE 1855. — Vue prise au ravin de Nepi, environs de Rome (1853).
— 1857. — Le Ruisseau de Neuf-Prés, aux environs de Plombières (effet de printemps). — Vallée de Munster (étude d'hiver). — Une Belle Journée d'hiver. — Un Buisson (étude). — Souvenir de la vallée de Montmorency.
— 1859. — Les Hêtres de la côte de Grâce, près de Honfleur (effet d'automne). — Soleil couchant, près de Honfleur. — Les Bords du Gapeau, près d'Hyères. — Vue des environs de Plombières (aquarelle); l'un des médaillons d'un éventail peint en collaboration avec MM. Baron, Hamon, Eugène Lami et Vidal; ornements de M. Moreau.

LUMINAIS

Des deux tableaux envoyés cette année par M. Luminais, *le Champ de foire* et *le Retour de chasse*, le plus important de beaucoup est *le Champ de foire* que nous reproduisons ici. Malheureusement cette toile est une des plus mal éclairées de l'Exposition; et c'est témoigner d'une sympathie réelle pour l'artiste que de chercher à s'en rendre un compte exact. Quand on a la patience d'attendre le rayon favorable et le courage de s'y mettre à plusieurs reprises, non-seulement on retrouve les qualités connues qui ont valu les éloges de la critique au *Berger breton*, aux *Chercheurs de crabes*, à la *Scène de cabaret*; mais on constate de grands progrès accomplis. M. Luminais est toujours l'homme du côté extérieur et purement pittoresque des choses; mais sa facture s'est considérablement affermie et fortifiée. Sa couleur, à part certaines lourdeurs de touche qui se rencontrent encore, est devenue grasse, abondante, et d'un aspect tout à fait agréable. Son dessin vise toujours à l'expression du mouvement, mais il enveloppe avec plus de sûreté et de précision les formes des objets. Il possède à un haut degré le sentiment des masses; il a une impression vraie de la nature et de la vie. Cette sincérité et cette franchise sont les grands côtés saillants du *Champ de foire*. Les chevaux, cherchés non en eux-mêmes et dans leur détail anatomique, mais enveloppés dans l'atmosphère et vus au milieu du paysage, sont modelés avec bonheur. Le ciel est d'une qualité admirable.

M. Luminais s'est fait un nom et a conquis une autorité dans cette légion d'artistes qui ont entrepris de nous faire connaître la Bretagne et de nous initier à ses mœurs : Louis Duveau, Adolphe Leleux, Amédée Guerard, Charles Fortin, etc. Il connaît à fond, pour y être né et pour y avoir vécu, cette vieille terre des légendes celtiques. Il a coudoyé les rudes populations qui couvrent ce sol âpre et sauvage. Il a saisi leurs allures et pénétré leur vie intime. Aussi doit-on le compter au nombre des plus fidèles interprètes et révélateurs de cette forte et exceptionnelle nature.

Je ne sais si les écuyers qui montent les chevaux mis en vente au *Champ de foire*, sont encore des Bretons. Il ne m'a pas été possible de le reconnaître. Mais j'apprendrais, je l'avoue, avec plaisir, qu'ils fussent d'un autre pays. Le pittoresque a fait son temps, et la Bretagne aussi. Ce sont là choses usées désormais. Le peintre, d'ailleurs, ne gagne à se spécialiser qu'une faveur momentanée. Sa mission est plus générale et plus haute. Il a pour tâche de s'attaquer à l'ensemble du monde coloré, et pour devoir de

E. LUMINAIS

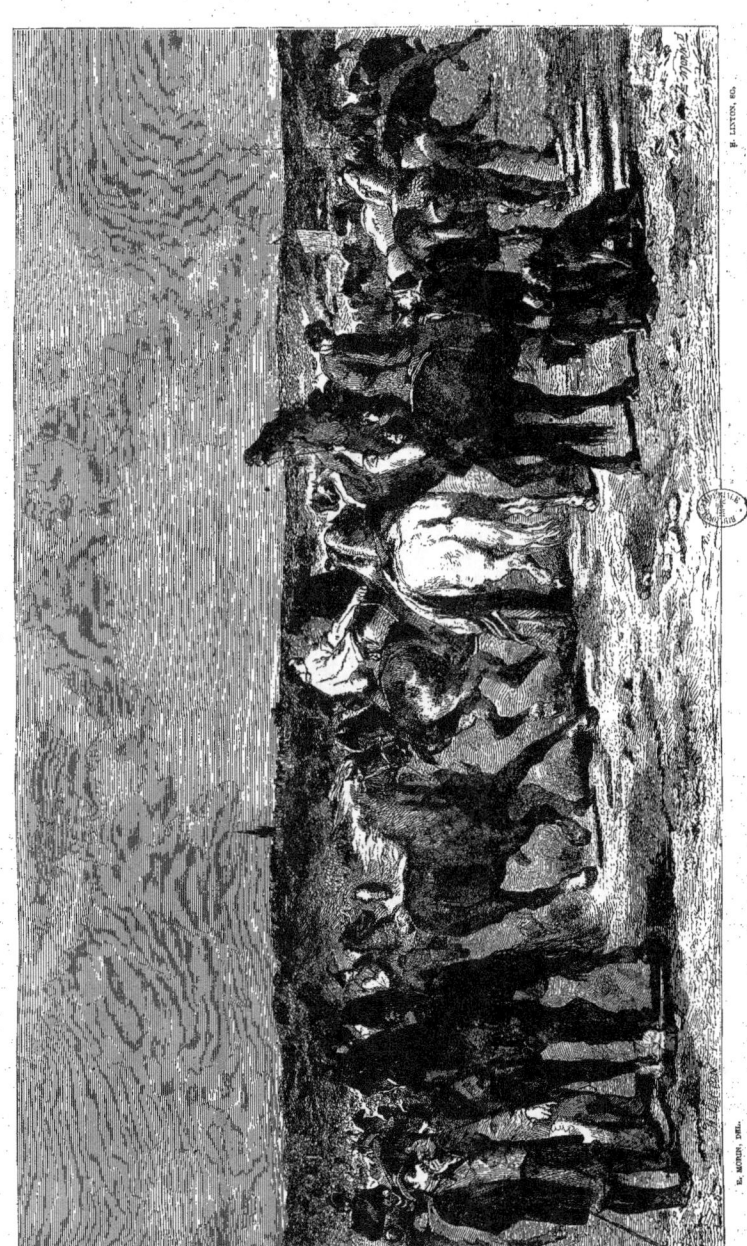

CHAMP DE FOIRE

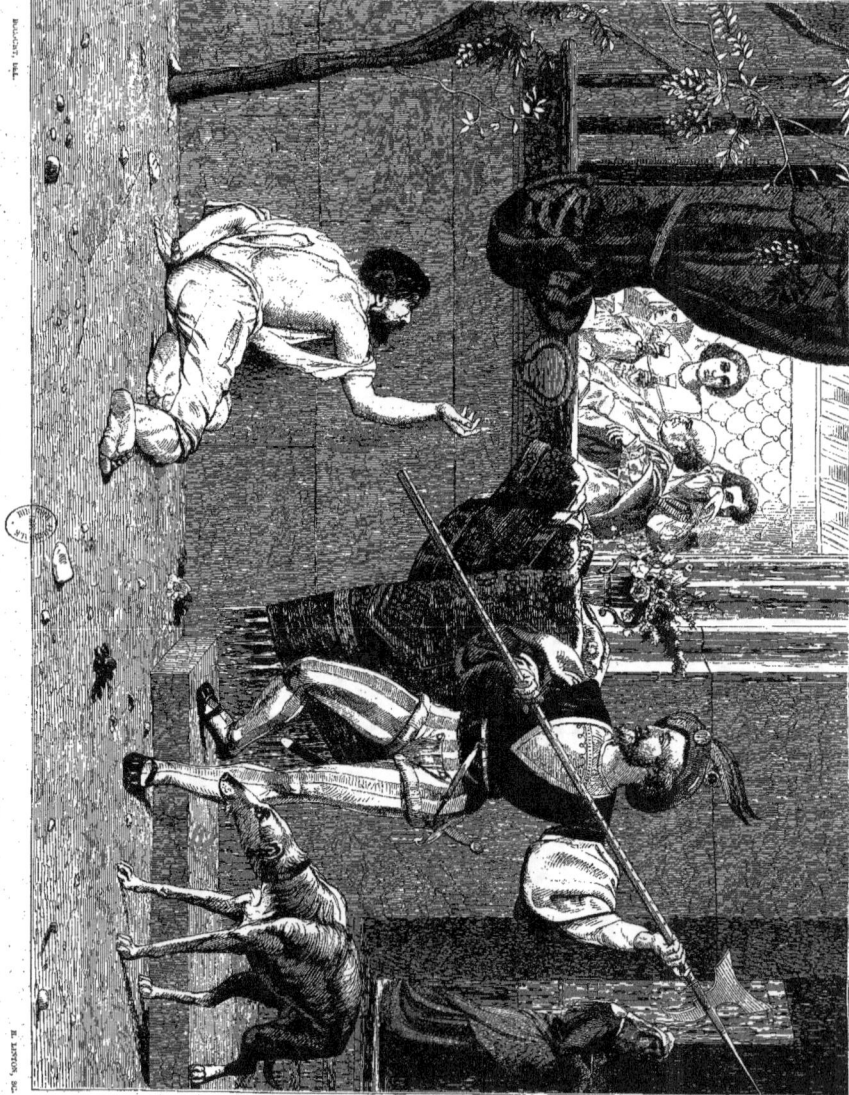

RICHE ET PAUVRE

L. MATOUT

reproduire la vie sous ses formes et ses aspects les plus variés. Toute spécialité est une limitation et un amoindrissement pour lui.

Élève de Léon Cogniet.

Médaille de troisième classe (genre et paysage), 1852. — Médaille de troisième classe, exposition universelle de 1855. — Rappel, 1857.

PRÉPICTES

SALON DE 1843. — Scène de guerre civile en Basse-Bretagne, sous la république. — Intérieur d'écurie.
— 1843. — Foire bretonne.
— 1846. — Jeunes Filles passant un gué. — Jeune Fille malade.
— 1847. — Après le combat.
— 1848. — Déroute des Germains après la bataille de Tolbiac. — Le Soir (Basse-Bretagne).
— 1849. — Siége de Paris par les Normands, au neuvième siècle.
— 1850. — Pilleurs de mer (côtes de Bretagne) s'emparant des dépouilles des naufragés.

SALON DE 1850. — Braconniers. — Le Retour de la foire. — La Leçon de musette.
— 1852. — Pêcheurs de homards (Bretagne). — Berger breton.
— 1853. — Une Lecture de testament (Bretagne). — Récolte du varech (côtes de Bretagne). — Portrait de M. S...
— 1855. — Dénicheurs d'oiseaux de mer. — Le grand Carillon. — La Leçon de plain-chant.
— 1857. — Le Pèlerinage (Bretagne). — Pâtre de Kerlac (Bretagne).
— 1859. — L'Épave. — Scène de cabaret. — Le Cri du chouan.

MATOUT

Le riche dîne. Le luxe l'entoure, lui et ses convives; les vins circulent; la joie brille. Au pied du mur, sous la fenêtre du palais, hâve, déguenillé, sordide, se traîne le pauvre : on dirait un pou sur de la soie ! Un valet vient, en livrée velours et or, et, du manche de sa hallebarde, il éloigne cette saleté et cette puanteur.

Il y a une pensée élevée dans cette toile. M. Matout l'a dégagée en esprit réfléchi et libre, et s'est montré penseur en même temps que peintre. Je voudrais pouvoir donner les mêmes éloges à l'exécution; cela m'est moins facile. Je trouve que la coloration employée par M. Matout manque de franchise et de justesse. En revanche, le dessin est pur, bien suivi. Le corps du pauvre particulièrement est un excellent morceau, modelé avec soin.

Ce qui domine dans *Riche et Pauvre* comme dans la plupart des œuvres émanées de M. Matout, c'est la haute intelligence du sujet et la belle entente de la composition. Ces qualités constituent la meilleure partie de son talent, et lui ont assuré depuis longtemps un rang élevé parmi nos peintres décoratifs.

Tout le monde connaît la grande toile qui orne la salle de l'amphithéâtre à l'École de médecine de Paris, et les deux tableaux qui l'accompagnent. Le tableau du centre, exposé au salon de 1853, représente *Ambroise Paré appliquant pour la première fois la ligature aux artères après une amputation*. Le peintre a tiré un excellent parti de cet ingrat sujet, qui, mal compris et interprété à faux, pouvait le jeter dans l'exagération ou le laisser dans la froideur. Il a su éviter ce double écueil. Ambroise Paré, le personnage principal, attire tout de suite l'attention, tant par la place qu'il occupe, que par le costume

noir qui le distingue. C'est bien le novateur, calme, convaincu, sûr de lui et de sa science. A droite, à gauche, par derrière, se range, dans des groupes bien établis et parfaitement balancés, la foule curieuse et indécise, qui attend le résultat de l'opération. Cette œuvre témoigne de qualités analogues dans le dessin et dans la couleur : le dessin est correct, la couleur mesurée. M. Matout s'y est montré ce qu'il est tout d'abord, un esprit droit, un talent de bon sens. Il a évité les extrêmes avec un rare tact.

Cette importante décoration se complète par deux toiles latérales, représentant *Lanfranc faisant un cours d'ostéologie dans Saint-Jacques-la-Boucherie*, et *Desault instituant la première clinique chirurgicale à l'Hôtel-Dieu*. Elles ont été exposées l'une et l'autre au salon de 1857.

Depuis cette époque M. Matout a achevé de peindre la chapelle de l'hôpital Lariboisière qui lui avait été confiée. Il a montré dans cette nouvelle série de travaux, d'un caractère si opposé aux précédents, que le sentiment religieux n'est pas incompatible avec des formes pleines, et qu'il est possible de reproduire les saints personnages de la légende chrétienne sans tomber dans la sécheresse et la maigreur consacrées.

En dehors de ces grands sujets qui sont tout à fait dans la nature de M. Matout, cet artiste a traité des compositions moins importantes, où il a révélé les multiples côtés de son talent ferme et honnête. Sa *Femme de Boghari*, qui est au musée du Luxembourg, quoique conçue dans une donnée un peu mélodramatique, renferme des qualités inspirées d'une esthétique élevée. La femme renversée est heureusement modelée, les nus sont savamment traités, les draperies bien disposées. Le lion est peut-être un peu froid, mais il atteste les consciencieuses études d'animaux faite au Jardin des Plantes par le peintre. Le paysage d'ailleurs est dans une bonne gamme, et l'impression de l'ensemble des plus satisfaisantes.

Deux portraits et deux toiles de genre complètent l'envoi de M. Matout : c'est d'abord le *portrait de l'auteur* et *celui de M. le comte Arthur de Cossé-Brissac* puis, *un Soir dans la Sabine*, États romains, et *une Position critique*.

Médaille de troisième classe (histoire) 1853. — Rappel, 1857. — Légion d'honneur, 16 août 1857.

PRÉPICTES

SALON DE 1833. — Vue de l'église Saint-Pierre à Caen. — Vue prise dans le clos Saint-Marc à Rouen.
— 1835. — Vue prise aux environs de Barbison.
— 1836. — Vue prise aux environs de Brissac (Anjou.)
— 1838. — Vue du Pont-Royal et des Tuileries, prise en avant du Pont Louis XV. — Vue des Tuileries et du Pont-Royal, prise du Pont des Arts pendant la construction du Pont des Saints-Pères. — Vue de l'Institut et du Pont des Arts, prise à l'entrée du Pont des Saints-Pères. — Vue de la Monnaie, prise à l'entrée du Pont des Arts. — Yvelinde Malestroit, chronique du voyage en Bretagne.
— 1839. — Marie d'Égypte, morte dans le désert. — Saint Roch recueilli par des moines.
— 1845. — Pan. — Jeune Fille romaine. — Silène. — Daphnis et Naïs.
— 1846. — Le Printemps.
— 1848. — Le Goût. — Le Toucher.

SALON DE 1850. — Episode de la vie du désert. — Moïse.
— 1853. — Ambroise Paré appliquant pour la première fois la ligature aux artères après une amputation (grand amphithéâtre de l'École de médecine, à Paris).
— 1855. — Femme de Boghari tuée par un lionne (musée du Luxembourg).
— 1857. — Lanfranc, chirurgien (École de médecine de Paris). — Desault, chirurgien (École de médecine de Paris). — Ensemble de la décoration du grand amphithéâtre de l'École de médecine, à Paris (aquarelle).
— 1859. — Dessin d'après une peinture exécutée dans la chapelle de l'hôpital Lariboisière.

TRAVAUX DÉCORATIFS. — Décoration de la chapelle de l'hôpital Lariboisière, à Paris (1860) : Adoration des bergers. — Marthe et Marie au pied de la croix. — Le Christ au jardin des Oliviers. — Le Christ insulté par les soldats. — La Mort du Christ. — Le Christ au milieu des douleurs humaines.

CLÈRE

L'Histrion, dont nous donnons la figure, est un des morceaux remarquables du salon. La partie supérieure du corps et le bras relevé sont d'une exécution vigoureuse et largement accentuée. Si l'agencement des cuisses et des jambes répondait au torse, la statue entière serait irréprochable; mais les genoux s'infléchissent un peu, ce qui paraît nuire à l'unité du mouvement. Quoi qu'il en soit, il y a dans cette œuvre de précieuses qualités. On reconnaît en M. Clère, un de ces nombreux élèves de Rude, qui seraient déjà devenus des maîtres, si la science consommée du métier suffisait à notre époque pour faire de grands sculpteurs.

ŒUVRES ANTÉRIEURES

SALON DE 1853. — Malvina au tombeau d'Oscar (statue, plâtre), épisode inspiré d'Ossian.

1859. — Vénus agreste (statue, marbre). — Faune gymnaste (statue, bronze).

MARCELLIN

M. Marcellin avait à figurer *la Douceur*, marbre destiné à la décoration de la cour du Louvre. Il n'a pas cru pouvoir mieux faire que de s'inspirer directement des maîtres de la Renaissance ; et, de ceci, nous devons le féliciter. Sa *Douceur* a dans la pose et dans la structure générale, quelque chose de la tournure élégante et forte qui caractérise *les Trois Grâces* de Germain Pilon. L'idée était difficile à faire exprimer au marbre, qui n'accepte pas sans résistance toutes les allégories qu'on lui apporte. M. Marcellin, pour se faire comprendre, a dû recourir aux attributs. Il a choisi comme traits caractéristiques, l'agneau et la colombe. Un seul de ces signes, l'agneau par exemple, suffisait peut-être. Mais je ne saurais accuser le sculpteur d'avoir péché par pléonasme : la colombe lui a fourni un mouvement de bras des plus gracieux, et ce mouvement avait une grande importance dans la composition générale de l'œuvre. Somme toute, c'est une statue des plus remarquables, et je n'en sais guère qui soient mieux appropriées au caractère du monument qui doit la recevoir.

Ce qui caractérise M. Marcellin, c'est une habileté prodigieuse de ciseau. S'il n'a pas la largeur de Rude, son maître, il en a toute la grâce, avec moins de franchise peut-être, et un peu plus de manière. Mais cette manière elle-même a un attrait tout à fait séduisant. M. Marcellin apporte dans le marbre des délicatesses d'exécution empreintes d'un charme exquis. Ses draperies sont toujours ajustées avec soin, ses chairs modelées avec précision et finesse. Il sait ménager, principalement dans ses têtes, certains jeux de lumière et d'ombre qui contribuent excellemment à l'expression. Ces diverses qualités qui caractérisent

la Douceur, se retrouvent également dans la Jeunesse captivant l'Amour, groupe vraiment adorable, et assurent à l'auteur de ces deux belles œuvres une place élevée dans la statuaire contemporaine.

Élève de Rude.

Médaille de deuxième classe, 1851. — Médaille de deuxième classe à l'exposition universelle, 1855. — Rappel, 1857. — Deuxième rappel, 1859.

ŒUVRES ANTÉRIEURES

SALON DE 1846. — Buste de M. d'Alben, colonel du génie (plâtre).
— 1847. — Buste de M. S. W., capitaine d'état-major (plâtre).
— 1848. — Le berger Cyparisse (statue, plâtre). — Portrait de M^{me} M... (médaillon, marbre).
— 1849. — Le Couronnement d'épines (statue, plâtre). — Portrait de M^{me} W... (médaillon, marbre). — Portrait de M. M... (médaillon, marbre).
— 1850. — Le berger Cyparisse (statue, marbre).
— 1852. — Avant l'hymen, portrait de M^{lle} D... (plâtre).

SALON DE 1853. — Cypris allaitant l'Amour (statue, marbre) (à M. Fould).
— 1855. — Le Retour du printemps (statue, marbre). — Cypris allaitant l'Amour (groupe, marbre) (1853).
— 1857. — Zénobie retirée de l'Araxe (groupe, plâtre). — Portrait du jeune A. G... (buste, marbre).
— 1859. — Le corps de Zénobie retiré de l'Araxe (groupe, marbre) (ministère d'État). — Jeune Fille tressant une couronne (statue, marbre) (appartenant à M. A. Hardon). — Médaillon (terre cuite), modèle d'un médaillon exécuté sur un tombeau.

CASTAGNARY.

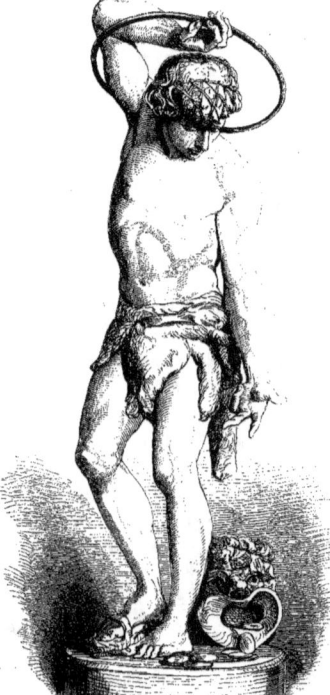

L'HISTRION. (Bronze.)

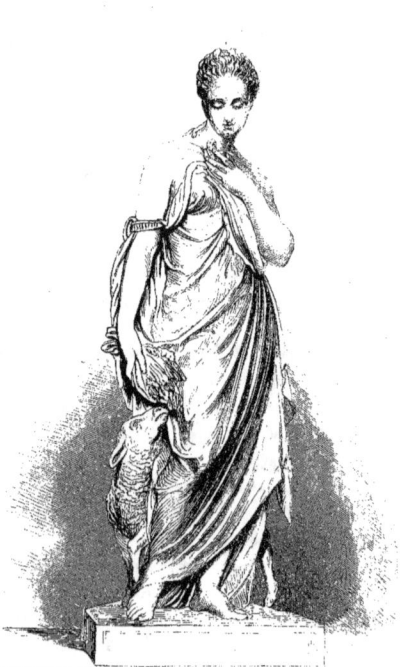

LA DOUCEUR. (Marbre.)

Paris. — Imp. A. Bourdilliat.

E. FROMENTIN

BERGER

(HAUTS PLATEAUX DE LA KABYLIE)

FROMENTIN

La littérature a eu, une fois en ce siècle, cette exceptionnelle faveur de tenir sous elle la peinture ; de la conseiller, de la diriger ; de lui donner, sinon les moyens, du moins le thème à traiter et le but à atteindre. L'art romantique tout entier porte la marque de cette étrange tutelle. Par l'épopée, la légende, le roman, le conte, le drame, par tout un éclatant passé et un présent environné de prestige, le poëte a subjugué le peintre, jeté alors incertain entre un art épuisé et un art naissant. Il l'a dominé, s'en est fait un assesseur et un interprète. Le peintre a fermé les yeux devant la nature et n'a plus voulu la voir qu'à travers les rêves de la poésie ; faire passer ces rêves du livre sur la toile a été son unique ambition. De cette façon, les conceptions de toutes les époques, sujets, scènes, types, ont été translatées de verbe en couleur, et ont fourni la seule matière d'un art oublieux de sa destinée. Je citerai pour mémoire les Faust, les Marguerite, les Mignon, les Hamlet, les Macbeth, les Roméo, les Juliette, les Françoise de Rimini, les Don Juan, et tous les épisodes empruntés à Dante, Shakespeare, Gœthe, Byron, sans compter ceux empruntés à Chateaubriand, Victor Hugo et Lamartine. Qu'est-il arrivé ? C'est que le peintre, au lieu de rester dans les conditions mêmes de son art, qui, par le dessin et la couleur, ne peut exprimer que la vie, s'est ingénié à rendre le sentiment et la poésie, et qu'il a fait fausse route. Par suite, la peinture, détournée de son but et destituée de sa vocation véritable, a laissé s'écouler, sans la voir, la vie sociale qui devait être son aliment unique ; bornant son orgueil à figurer sur la toile les fictions d'un autre temps, elle a perdu la conscience de sa propre réalité ; elle est devenue la servante inglorieuse et l'illustratrice soumise de la littérature universelle.

J'ai écrit autre part cette page fatale ; je ne veux pas la refaire. J'y ajoute seulement un complément.

L'orientalisme en peinture est un rameau poussé autrefois de l'arbre romantique. L'arbre a séché ; le rameau verdoie encore. Est-ce pour longtemps ? Je ne le crois pas. Mais cette question importe peu ici. Ce que je voulais constater, c'est que ni Decamps, ni Marilhat n'ont inventé l'Orient. L'Orient existait avant eux ; et si invention il y a, l'honneur en revient de droit aux événements politiques. L'insurrection de la Grèce, la guerre de l'indépendance, l'aventure et la mort de Byron, l'expédition de Morée, tel est l'ensemble de faits qui, en suscitant par toute la France une émotion égale à celle que devait y provoquer plus tard la tentative garibaldienne, tourna les regards et les cœurs du côté du Bosphore. Le Parthénon, Missolonghi, Chio, Canaris, le Sérail, Mahomet, furent bientôt dans toutes les bouches. Les femmes sollicitant, la littérature dut se mettre de la partie. Le rapide succès des *Orientales* de Victor Hugo atteste assez la préoccupation générale.

Un champ nouveau ouvert à la poésie, une moisson de fleurs récoltée en quelques jours ; la moisson riche, les fleurs vives et éclatantes : tout cela devait donner à songer aux artistes de ce temps. Parmi ces artistes, il y en avait un que cette veine inattendue devait singulièrement séduire, c'était Decamps. Esprit ambitieux et inquiet, sevré de toute étude sérieuse, réfractaire aux conceptions élevées ; inhabile dessinateur et inhabile coloriste, mais rompu aux procédés de toutes sortes ; incapable d'arriver aux premiers rangs dans

la grande peinture déjà obstruée, mais très-capable de briller dans un genre nouveau qu'il pourrait accaparer tout d'abord et où il ne serait gêné par aucun prédécesseur ; tourné d'ailleurs à l'expression purement pittoresque des choses, il saisit avec avidité l'occasion qui lui arrivait, de pouvoir dissimuler, sous l'imprévu des sujets, les défectuosités de sa manière. En quête d'effets inexploités, il avait déjà voyagé en Suisse, mais vainement. L'Orient se présentait, ouvert par le canon de Navarin. Sa voie était là. Il y courut. Une promenade d'un an à travers les îles de l'Archipel grec et sur les côtes de l'Asie Mineure, lui apprit de l'Orient tout ce dont il avait besoin pour paraître original. Il revint, exposa la *Patrouille turque*, à ce même salon de 1831, où Marilhat n'apportait encore qu'un *Site d'Auvergne*. Le genre était fondé.

Après Decamps, qui révèle l'Asie Mineure, Marilhat révèle l'Égypte (1834). Après Marilhat, les voyages et les voyageurs se multiplient. C'est Dauzats, Belly, Fromentin, Bellel, de Tournemine, Berchère. On fouille l'Asie, on fouille l'Afrique. Jusqu'où n'ira-t-on pas? Et à quand l'Inde, la Chine et le Japon?

Au premier rang de cette jeune pléiade, amoureuse des terres du soleil, se place M. Eugène Fromentin, de la Rochelle.

Élève d'un paysagiste, M. Fromentin commença par donner dans ses toiles toute la prédominance au paysage, se bornant à indiquer les personnages par de simples taches colorées, en mouvement sur le fond du ciel. Ces essais furent remarqués et récompensés d'une médaille de seconde classe en 1849. Dès ce jour, M. Fromentin fut classé. Il accepta, malgré ses conséquences redoutables, le titre d'orientaliste que le public lui imposait; et pour justifier les espérances qu'on fondait sur lui, il se mit courageusement à l'étude. Il revit plusieurs fois l'Algérie pour pénétrer davantage le caractère des lieux qu'il avait résolu de traduire; parallèlement, il mit tous ses soins à épurer son dessin, affermir son modelé, s'efforçant de plus en plus dans chaque composition de donner l'importance à la figure, et de reléguer le paysage à l'état d'accessoire. Ce résultat, M. Fromentin l'avait approché dans l'*Audience d'un Khalifat* (1859); il l'a atteint cette année dans son *Berger*, scène des hauts plateaux de la Kabylie. Regardez bien cette composition, elle est d'un charme pénétrant. Le berger a cet air de tête mélancolique et cette grandeur placide, qui sont propres au désert. Il est bien dessiné et pose sans gêne sur son cheval. Le cavalier et la monture, modelés avec bonheur, sont d'un ensemble parfait, et dans d'excellentes proportions avec le paysage qui les encadre harmonieusement. Des six envois de M. Fromentin, c'est cette petite toile que je préfère; et à mon gré c'est celle où la personnalité de l'artiste se dégage d'une façon plus décisive.

Cette personnalité est intéressante, tâchons de la caractériser.

L'Orient de Decamps est l'Orient d'un misanthrope. Même quand il est baigné de soleil, il a l'apparence morne et sombre. Tout y est immobile et silencieux. Aucun souffle ne passe à travers ces régions que la végétation anime à peine, et où la ruine se rencontre à chaque pas. On y sent un peuple frappé de mort, éparpillé en débris humains, sur des débris antérieurs à lui. La muraille et les jeux contrastés de l'ombre et du soleil occupent la grande place. L'homme y joue un rôle sans doute, mais secondaire. Il y apparaît comme une ombre, une silhouette, et plus souvent pour son costume que pour le reste. Sa physionomie, toujours esquivée, a juste l'importance du haillon et de la pierre. Cette façon d'interpréter qui répondait à la sauvagerie de Decamps, en même temps qu'elle lui permettait de cacher l'insuffisance de sa facture, atteint quelquefois, mais rarement, au caractère.[1]

L'Orient de Marilhat est l'Orient d'un architecte. Il est clair et exact. Esprit net et lucide, mais sans élévation ni profondeur, Marilhat relève des vues et des sites avec précision. Son habileté lui tient lieu de sentiment. Quelquefois pourtant il se surpasse, déroule aux yeux des perspectives profondes, fait circuler entre le ciel et les couches de sable des chaleurs implacables; et, dans une sensation rapide, vous communique comme un goût du désert.

J.-P.-A. ANTIGNA

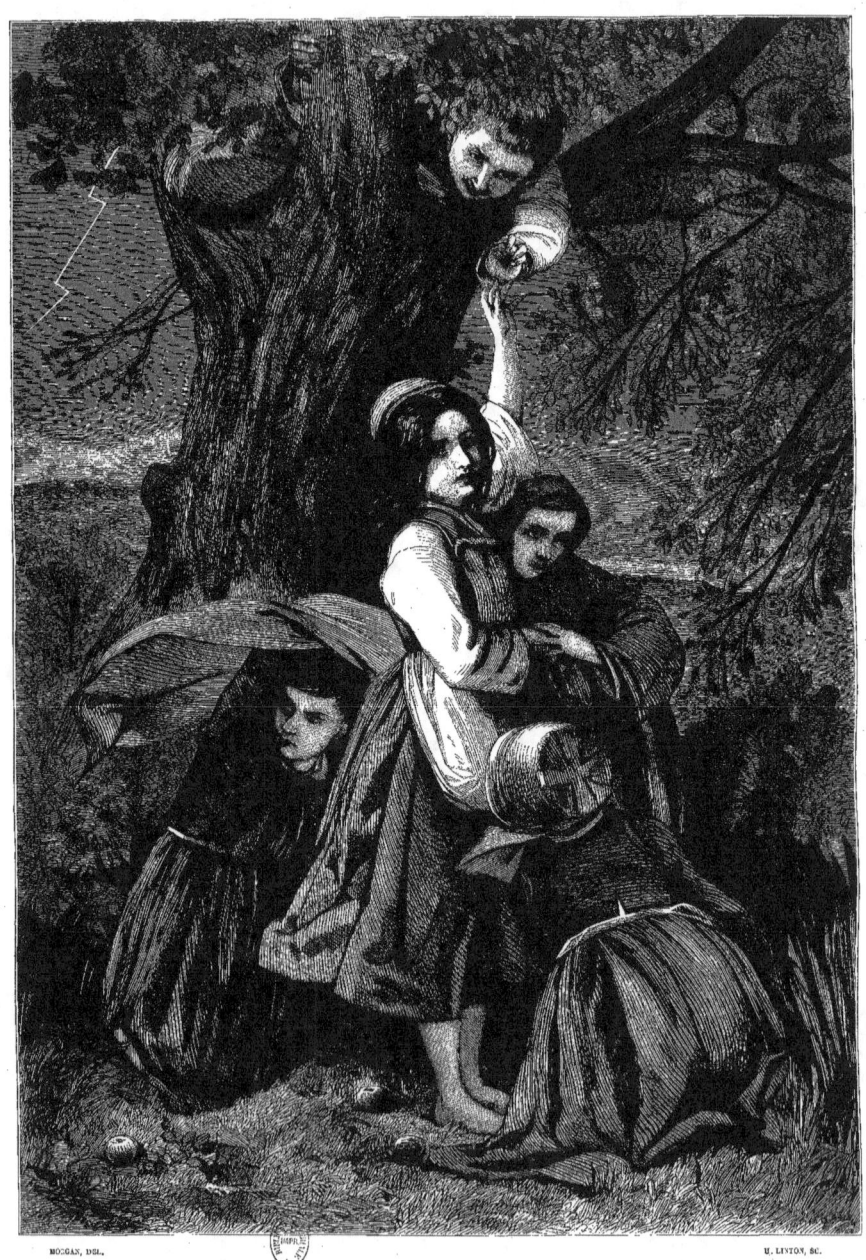

FILLES D'ÈVE

L'Orient de M. Eugène Fromentin est l'Orient d'un vrai peintre. C'est là la vie même, sentie vivement et vivement exprimée. Il y a de l'animation, de l'esprit, presque de la gaieté dans ces paysages que rafraîchissent quelques masses de verdure; dans ces cavaliers bariolés qui courent sous le ciel clair; dans ces petits chevaux nerveux, solides, et toujours bondissants, avec la fièvre dans les crins et les yeux. L'art de M. Fromentin atteste une nature fine, élégante, distinguée. Sa peinture facile se plie heureusement aux scènes qu'il reproduit : elle ne rend pas absolument, mais assez pour exprimer ce que l'artiste veut faire voir. M. Fromentin a quelques rapports de dessin avec Bida. Ce sont deux esprits de même famille. Mais Bida, localisé dans les scènes de mœurs, ne s'essaie point au paysage; Fromentin, je crois, ne pourrait s'en passer. Il le traite, du reste, d'une façon agréable et amusante : paysage et cavaliers sont bien venus ensemble, sous le même ciel et dans la même lumière.

M. Fromentin ne fait rien sur nature. Dans ses voyages, il a pris l'impression du sol et du climat et l'a emportée avec lui. Cette impression a gagné en netteté et en précision, à mesure qu'il s'éloignait des lieux mêmes. Est-elle demeurée exacte, conforme à la réalité? Je le crois d'autant mieux que, étant résumée, elle se trouve d'une vérité plus générale, partant plus vraie. Tous ceux qui ont lu, d'ailleurs, les deux beaux livres intitulés : *Un été dans le Sahara*, et *Une année dans le Sahel*, savent quelle vivacité de sensations caractérise leur auteur, et de quelles abondantes ressources il dispose pour fixer ces sensations dans sa mémoire et les communiquer au public.

Élève de M. Louis Cabat; — médaille de deuxième classe (paysage), 1849; rappel 1857; médaille de première classe, 1859; Légion d'honneur, 15 juillet 1859.

PRÉPICTES

SALON DE 1847. — Une ferme aux environs de la Rochelle. — Mosquée près d'Alger. — Vue prise dans les gorges de la Chiffa (province d'Alger.)
— 1849. — Tentes de la Smala de Si-Hamed-bel-Hadj (Sahara). — Place de la brèche à Constantine. — Smala de Si-Hamed-bel-Hadj passant l'Oued-Biraz (Sahara). — Barraques du faubourg Bab-Azounn (Alger). — Une rue de Constantine.
— 1850. — Arabes nomades levant leur camp. — Femme revenant de puiser de l'eau. — Douar de Sahari, effet du soir. — Biskra, village des Ziban. — Foukala, printemps. — Biskra, un enterrement. — Marabout dans l'Oasis. — Folga, village des Ziban. — Plaine de En-Furchi; route de Constantine à Bathna. — Douar sédentaire, effet du matin. — Douar sédentaire, effet du soir.
— 1853. — Enterrement maure.
— 1857. — Chasseur de bécasses. — Arabes chassant au faucon (Sahara). — Marchands arabes en voyage (Sahara). — Halte de marchands devant El-Aghouat (Sahara). — Tribu nomade en voyage (Sahara). — Diffa, réception du soir, (Sahara). — Chasse à la gazelle dans le Hodna (Algérie) (ministère d'État.)
— 1859. — Bateleurs nègres dans les tribus. — Une rue à El-Aghouat (ministère d'État). — Lisière d'oasis pendant le Sirocco. — Souvenir de l'Algérie. — Audience chez un Khalifa (Sahara).

ANTIGNA

Après quelques essais de peinture religieuse, M. Antigna a abordé le genre, et s'y est depuis exclusivement consacré. Un des premiers, il n'a pas craint d'emprunter ses sujets à la vie populaire. Tout le monde se souvient d'avoir vu, au salon de 1850, l'*Incendie*, peinture âpre et brutale, violemment mélodramatique, un peu lourde et noire, mais où l'on reconnaît, dans l'entente générale et dans la facture des détails, un véritable tempérament de peintre. Cette toile, justement remarquée, fit presque événement. Les gens qui prétendaient définir le réalisme par la nature même de ses sujets de prédilection, classèrent immédiatement le peintre

aux premiers rangs dans cette école. Mais le jury ne s'y trompa pas, le gouvernement non plus ; la toile, acquise par l'État, fut placée au Luxembourg ; et l'auteur reçut comme récompense une médaille de première classe.

M. Antigna n'est point un réaliste ; c'est un romantique, légèrement trempé de naturalisme. Cœur sensible, il avait d'abord tenté le drame ; il l'a abandonné depuis pour l'églogue et l'élégie. Il continue à prendre ses personnages et ses scènes dans la vie réelle, mais aux coins gracieux ou émouvants. Il les poétise un peu à la façon de Brizeux, l'auteur de *Marie*. Dans les pastorales, il recherche avant tout la grâce rustique ; dans l'ordinaire existence, les épisodes d'où jaillit l'émotion. Ses personnages sont intéressants, ses scènes touchantes par elles-mêmes. Ils sont tracés d'une main sûre, et touchés d'une brosse rapide.

Vivement impressionné par la vie familière, M. Antigna cherche avant tout à impressionner vivement. Le *Lendemain de la Toussaint* est une scène de deuil et de pleurs qui va à l'âme, et fait douloureusement songer aux grands déchirements de cœur procurés par la mort. L'*Intérieur breton*, la *Tricoteuse*, la *Fontaine verte*, sont des compositions pleines d'attrait. *Loin du monde* est une petite perle qui m'a longtemps retenu. Figurez-vous un recoin d'écurie, où dorment fraternellement sur la même paille l'âne de la maison et la petite fille, sa gardienne. Je ne sais quel charme d'innocence et de vérité est répandu dans ce petit tableau. On se sent doucement ému. Sommeil, divin sommeil, abrite longtemps encore d'une même aile, et le vieux travailleur, et l'humble enfant ; qu'ils oublient, allégés et réparés par les fortifiants pavots, celle-ci le pain noir, celui-là les coups durs !

Voici enfin une allégorie d'un nouveau genre, les *Filles d'Ève*. C'est, avec l'appareil de la séduction originelle, le pommier, la pomme, et le serpent, l'image de la séduction éternelle qui s'opère au sein des classes opprimées. Pauvres petites ! la faim a fait claquer son fouet sur leur maigre échine, et les a poussées en troupeau au pied de l'arbre maudit. Elles sont là, groupées autour du tronc fatidique, attendant chacune à son tour le fruit que le tentateur leur passe. En vain le ciel se couvre et le tonnerre éclate pour les avertir ; pas une ne retire la main ; pâles, effarées, elles reçoivent la pomme en tremblant. O misère ! où vas-tu les mener tout à l'heure ? — Cette allégorie, que je pourrais appeler réelle, est dans les vraies conditions de l'art ; et je ne saurais trop la proposer aux réflexions de ceux que cette sorte de peinture préoccupe encore aujourd'hui.

Élève de Paul Delaroche.

Médaille de troisième classe (histoire), 1847 ; — médaille de deuxième classe, 1848 ; — médaille de première classe, 1851 ; — médaille de troisième classe, Exposition universelle, 1855.

PRÉPICTES

SALON DE 1841. — Naissance de Jésus-Christ.
— 1842. — Vision de Jacob.
— 1843. — Tentation de saint Antoine.
— 1844. — Le Repos ; Tête de femme ; étude. — Portrait de Mᵐᵉ A. A... — Portrait de M. le vicomte A. de B...
— 1845. — Madeleine repentante. — Baigneuses. — Du haut en bas. — Portrait de mademoiselle ***.
— 1846. — Baigneuses. — L'Orage. — Le Coin du feu. — L'Hiver. — Le premier joujou. — Le Sommeil. — Portrait de madame M...
— 1847. — Enfants de Paris. — Enfants de la Savoie. — Enfants égarés. — Pauvre famille. — Un Conseil d'ami. — La Leçon de lecture. — Frère et sœur. — Portrait de mademoiselle V...
— 1848. — L'Éclair (musée d'Avignon). — Le Matin (musée d'Avignon). — Le Soir (musée d'Avignon). — Scène d'atelier (musée d'Avignon). — Leçon de lecture. — Portrait de madame ***. — Portrait de madame V...
— 1849. — Après le bain. — Veuve. — Une Mère.

SALON DE 1850. — Incendie (musée du Luxembourg). — Enfants dans les blés. — L'Hiver. — Départ pour l'école. — Sortie de l'école. — Un bas-bleu. — Jeune fille abandonnée.
— 1852. — Une scène de l'inondation de la Loire. — Le Passage du gué. — Une jeune fille des champs.
— 1853. — Ronde d'enfants. — La gamelle. — Portrait de M...
— 1855. — Le Lendemain, scène de nuit. — Halte forcée. — Fête-Dieu. — Un Paralytique. — Incendie (1850). — Ronde d'enfants (1853). — L'Hiver. — L'Été. — La Pluie. — La fille d'un bouquiniste. — Jeune mendiante. — La Gamelle (1853). — Fileuse d'Auvergne. — Le Denier de l'ouvrière. — Le vieux pêcheur de truites de Royat (Auvergne). — Nature morte.
— 1857. — Visite de l'Empereur aux ouvriers ardoisiers d'Angers, pendant l'inondation de 1856 (ministère d'État). — Pauvre femme. — Méfiance. — Un Rebouteur (Bretagne). — Fileuse bretonne. — Portrait de madame la baronne D...
— 1859. — Scène de guerre civile. — Baigneuses effrayées par une couleuvre. — La Descente. — Le Sommeil de midi.

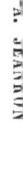

ZOUAVES AU BORDS DE LA MER
(PRÈS GÊNES.)

JEANRON

Sept tableaux, paysages et figures, inspirés par les derniers événements d'Italie, composent l'envoi de M. Jeanron : — *Le Retour de la pêche aux environs de Gênes ; Vallée de la Posavera aux environs de Gênes ; Soldats français à Solferino ; Soldats français à Saint-Pierre-d'Arena, aux environs de Gênes ; Zouaves au bord de la mer, près de Gênes ; Zouaves au bord du Lambro, à Melegnano, soleil couchant ; à Solferino:* Ces sept œuvres, parmi lesquelles je me sentirais embarrassé de faire un choix, appartiennent à la dernière manière de M. Jeanron. Savamment conduites, elles sont d'une harmonie heureuse, et indiquent une étude sévère et approfondie de la nature. Mais, malgré leur importance et les qualités qui les signalent, elles ne donneraient qu'une idée incomplète du beau talent de M. Jeanron et de ses vastes études.

M. Jeanron est un érudit. Il possède à fond toutes les connaissances relatives aux arts du dessin. Il les raisonne en théoricien compétent, il les applique en artiste consommé. Il a tout vu, tout étudié, depuis la ligne sévère des écoles romaine et florentine, jusqu'aux effets sauvages et terribles de la peinture espagnole, en passant par la puissante coloration de Venise. Aussi les services qu'il a rendus à l'art sont considérables. Tout jeune, il contribuait, par des commentaires étendus, à la publication de la première traduction qui ait été faite en notre langue du livre de Vasari sur l'histoire de l'art italien. Plus tard, il procédait, en qualité de directeur général des musées de France, à la réorganisation des galeries du Louvre, et commençait cette classification intelligente de nos chefs-d'œuvre, dont on admire encore l'esprit aujourd'hui. Tout récemment enfin, il ajoutait à l'ensemble des richesses artistiques que possède l'humanité, une page inconnue de Léonard de Vinci, merveilleuse peinture morale qu'il découvrait à Milan, dans une rue étroite, au fond d'une allée obscure, sur l'une des parois d'une petite cour.

Un des côtés curieux du caractère de M. Jeanron, c'est qu'il ne s'est point spécialisé ; il s'est essayé avec avantage dans tous les genres. Tableaux d'histoire, tableaux de chevalet, paysages, portraits, lui sont également familiers. Dans la grande peinture, il coordonne ses groupes avec savoir, balance sa composition avec symétrie, concentre l'effet avec puissance, et s'élève au style sans effort. Dans les paysages, il impressionne par l'entente des plans et la large distribution des lumières. Dans le portrait, il saisit le caractère du modèle, s'en empare et en donne la synthèse morale. Il rend la nature morte avec toute l'intensité de coloration qu'elle réclame. Enfin, s'il descendait encore dans la peinture des scènes populaires, il saurait retrouver pour les rendre cette vigueur et cette énergie qui le firent appeler autrefois par un critique « le Raphaël de la canaille. »

Élève de Souchon.

Médaille de 2ᵉ classe (genre historique), 1833. — Légion d'honneur, novembre 1855.

PRÉPICTES

SALON DE 1831. — Petits patriotes.
— 1833. — Une Scène de halle. — Une Halte de contrebandiers (appartenant à M. de Saint-Ange). — Une Scène de Paris (appartenant à M. le docteur Thierry).
— 1834. — Paysans Limousins. — Un Aveugle mendiant. — Autre Aveugle mendiant. — Jeune fileuse (aquarelle).
— 1836. — Bergers du midi. — L'Enfant sous la tente. — Pauvre famille. — Philosophe campagnard. — Un Chasseur. — Charité du peuple : Forgerons de la Corrèze.
SALON DE 1838. — Portrait de madame D... — Portrait de M. L...
— 1840. — Criminels condamnés à cueillir le poison de l'upas. — Bords de la petite Briancy (Haute-Vienne). — Portrait de M. A. M...
— 1842. — Portrait de M. L... — Portrait de madame T...

SALON DE 1844.—Portrait de M. Mala.
— 1846.—Sixte-Quint. — Portrait de mademoiselle ***. — Portrait de madame ***.
— 1847.—Le Repos du laboureur (environs de Paris). — Un contrebandier.
— 1848.—Enfant jouant avec une chèvre. — Le repos. — Les deux Colombes. — Rêverie. — Une Bohémienne. — Un Bohémien.
— 1850.—Fuite en Égypte, Repos en Égypte (appartenant à M. le duc de Luynes). — Le Mariage de sainte Catherine. — Les Bergers, vue du port abandonné d'Ambleteuse (musée du Luxembourg). — Le Télégraphe électrique dans les rochers du cap Grisnez. — La plage d'Andreselles. — Portrait de femme. — Portrait de femme. — Le Berger.
— 1852.—Suzanne au bain. — Les Pêcheurs, vue prise au Creux-Nazeux (Pas-de-Calais) (musée du Luxembourg). — Les Pêcheurs à la traille (matin), vue prise d'Ambleteuse, du côté de Vimereux (Pas-de-Calais).
— 1853.—Portrait de M. Odier. — Vue du cap Grisnez, prise de l'ancien port de Wissent (Pas-de-Calais) (effet du soir). — La Morte-Eau, vue du fort d'Andreselles, prise du côté d'Ambleteuse (Pas-de-Calais) (effet du matin).
— 1855.—Fuite en Égypte. — Au camp d'Ambleteuse (Pas-de-Calais), août 1854. — Au camp d'Equihem (Pas-de-Calais), septembre 1854. — Berger breton. — Les Bergers, vue du port abandonné d'Ambleteuse (musée de l'Empereur) (1850). — Portrait de M. Odier père (1853).
SALON DE 1857.— Fra Bartolomeo. — Le Tintoret et sa fille dans la campagne. — Raphaël et la Fornarina. — Pose du télégraphe électrique dans les rochers du cap Grisnez. — Pêcheurs d'Ambleteuse (appartenant à M. le duc de Luynes). — Pêcheurs d'Andreselles (appartenant à M. le duc de Luynes.)— Vue du fort de la Rochette, au port abandonné de Vimereux (Pas-de-Calais). — La longue Absence, ustensiles de pêche (Ambleteuse). — Pêche à l'écluse de la Slaetz, port d'Ambleteuse. — Oiseaux de mer, environs d'Ambleteuse. — Portrait de madame Ant. Odier (appartenant à M. James Odier).
— 1859.—Le Phénicien et l'esclave (appartenant à M. Pinard, directeur du comptoir d'escompte). Gozzo, autrefois l'île de Calypso (Ministère d'État). — La Plaine avant l'orage (appartenant à M. Pinard). Bords de la Seine : vue du barrage de Bezons (soleil couchant). — Paysan des environs de Comborn (Corrèze). Site des environs de Comborn (Corrèze). — Départ pour la pêche de nuit au cap Grisnez. — Coqs de bruyères.

KARL GIRARDET

Il n'a fallu rien moins qu'une révolution politique pour lancer M. Karl Girardet dans le paysage. Jusqu'en 1848, à part certains coins de nature notés par lui dans ses nombreux voyages en Suisse, en Allemagne, en Italie, en Égypte, il avait fait du tableau de figure et de la peinture d'histoire. Une de ses toiles les plus appréciées, *Assemblée de protestants surprise par des troupes catholiques* (salon de 1842), appartenant au musée de Neufchâtel, lui avait valu, en 1845, la grande médaille d'honneur de Prusse, et devait lui procurer dix ans plus tard le titre de membre de l'Académie d'Amsterdam. La révolution de 1848, en brisant ses relations avec le monde officiel, le ramena dans la Suisse, sa patrie, et le laissa, libre et désœuvré, en présence de la seule nature. C'est là le point de départ de ses travaux actuels.

Nous sommes habitués, de par le romantique Calame, à voir de la Suisse la physionomie âpre et dramatique : les montagnes, les lacs, les glaciers, le soleil éclairant d'un reflet rose les hautes neiges, les rochers surplombant les abîmes, les sapins aux cimes renversées trempant dans l'eau des torrents. Aussi nous figurons-nous difficilement le côté agréable et doux de ce pays accidenté. Ce côté existe pourtant, et M. Karl Girardet nous le révèle dans ses paysages. Les vaches paissant dans les prairies émaillées de fleurs, au bord d'une eau limpide ; les saules inclinés vers le ruisseau ; les bergeries et les chalets : voilà ce qui inspire cet artiste ingénieux, dont les œuvres, d'un précieux fini, attestent le tempérament calme et simple. Voyez *l'Entrée du Valais prise du Bouveret*, la *Vallée du Rhône*, les *Diablerets*, la *Tour des sorciers à Sion*, une *Fontaine à Sion*, toutes toiles inspirées de la nature du Valais. Elles intéressent par l'aspect paisible et gracieux, et respirent ce charme qui émane d'un pittoresque aimable et facile.

Ce qui caractérise M. Karl Girardet, c'est qu'il ne sacrifie rien. Les bêtes, les personnages sont traités avec autant de soin que les arbres, les terrains et les eaux. Rien de ce qui peut ajouter au joli, n'a été oublié, ni les buissons, ni les plantes, ni les fleurs, ni les plus minces détails. Si le dessin de M. Karl Girardet

KARL GIRARDET

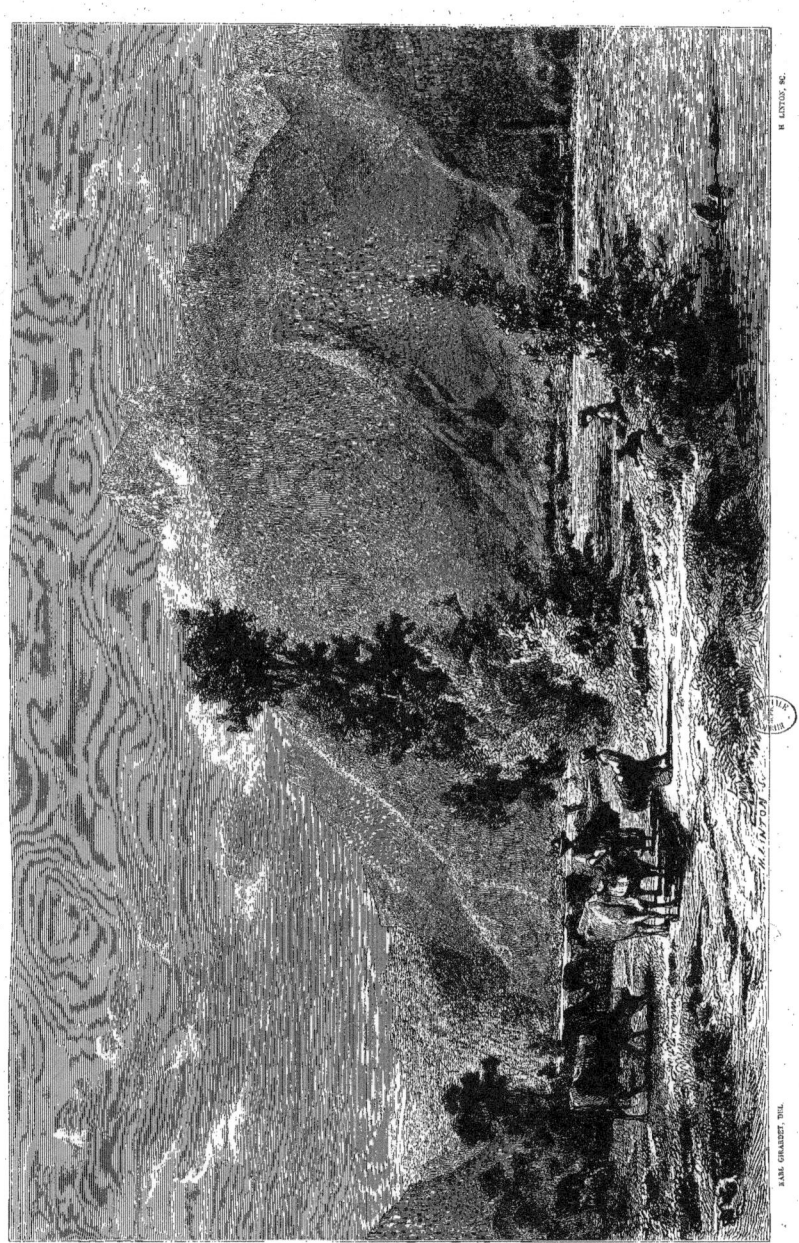

VALLÉE DU RHONE
(VALAIS)

n'est pas grand, il est suffisant pour les sujets qu'il traite. S'il ne s'est jamais laissé aller à l'entraînement de la couleur, ses tableaux ont une certaine saveur de coloration qui satisfait amplement. C'est avant tout de la peinture de bon sens. Car le bon sens est, aussi bien dans les arts que dans les lettres, le principal caractère de l'honnête Suisse, qui s'inquiète et s'effraie des exagérations en toutes choses.

Élève de M. Léon Cogniet. Médaille de 3ᵉ classe, 1837. — Médaille de 2ᵉ classe, 1842.

PRÉPICTES

SALON DE 1836. — L'École buissonnière, canton de Schwitz. — Le Déjeuner des lapins, canton de Schleswig.
— 1837. — Départ pour le marché, sur le lac de Brientz. — Vue prise du sommet du Righi, du côté de l'Underwald.
— 1838. — Une Fontaine à Brientz, canton de Berne.
— 1839. — Repas de paysans sur un arbre (Oberland bernois).
— 1840. — Vue prise dans la vallée de l'Inn (Tyrol).
— 1842. — Assemblée de protestants surprise par des troupes catholiques. — Vue prise à Sorrente, royaume de Naples. — Vue prise à Capri, royaume de Naples.
— 1843. — La Convalescente. — Vue du Vésuve, prise d'Ischia.
— 1844. — Gaucher de Châtillon défendant seul l'entrée d'une rue dans le faubourg de Minich (1250). — Porte latérale de la mosquée de El-Moyed, au Caire.
— 1845. — Déjeuner sous la futaie de Sainte-Catherine, dans la forêt d'Eu, 6 septembre 1843 (musée de Versailles). — Vue prise à Menaggia, sur le lac de Comi. — Une chadouf sur le Nil. — Mosquée de Saïd, au Caire.
— 1846. — Tente du chef de l'armée marocaine, prise à la bataille d'Isly, le 14 août 1844 (musée de Versailles). — Les Indiens Ioways dansant devant le roi (musée de Versailles). — Vue de la mosquée du sultan Hassan, au Caire (appartenant au duc de Montpensier). — Vue de Brientz, canton de Berne.

SALON DE 1847. — Vue de la citadelle du Caire, prise du cimetière de Babel-Nass. — Laboureurs égyptiens, près du lac Maréotis.
— 1848. — Vue prise à Gotzil, canton de Turgovie. — Souvenir du Tyrol.
— 1849. — Café aux bords du Nil. — Souvenir de l'Oberland bernois.
— 1850. — Le retour du soldat. — Odalisque. — Bords du lac de Brientz (Suisse). — Ancien couvent des Franciscains à Alexandrie. — Souvenirs du canton du Tessin (Suisse).
— 1852. — Cascade du Giesbach, canton de Berne (Suisse). — Souvenirs de l'Oberland bernois. — Une rue du Caire.
— 1855. — Vue de la cathédrale de Tours. — La Récolte des dattes (Égypte). — Le lac de Brientz (Suisse).
— 1857. — Bataille de Morat. — Vue prise à Garenne (Eure). — Vaches à l'abreuvoir. — Vue prise à Bueil (Eure). — Paysages.
— 1859. — Entrée de la vallée de Lauterbrunnen, prise des bords de l'Aar (Oberland bernois). — Prairie au bord de l'Aar (Oberland bernois). — Lac de Brientz (Oberland bernois). — Vue prise sur les bords de l'Eure. — Solitude.

THOMAS

Le Virgile de M. Thomas est représenté dans l'attitude de la méditation. D'une main, il tient les tablettes, de l'autre le style. Son œil, noyé de rêverie, semble à la recherche de quelque image perdue dans le vide. Cette pose a le tort, à mon gré, d'être trop générale et de s'appliquer indifféremment à tous les poètes de la création. Elle ne caractérise pas, elle n'individualise pas le sujet. Cette réserve faite, je n'ai que des éloges à donner à l'artiste pour la partie supérieure du corps. La tête est belle et largement expressive; le bras, mince, comme il convient à l'homme de pensée. Tout le haut de la statue, habilement traité, s'arrange dans une harmonie savante, tout à la fois forte et gracieuse. J'aime moins la partie inférieure, où les draperies tombantes n'ont pas l'ampleur nécessaire. Ce défaut, très-sensible, rend le personnage étriqué par en bas, et nuit à l'ordonnance générale.

Élève de Ramey et de M. Dumont. — Premier grand prix de Rome (sculpture) 1848; médaille de 3ᵉ classe, 1857.

TRAVAUX ANTÉRIEURS

SALON DE 1848. — Buste de Kaïr-ed-Din, surnommé Barberousse; esquisse, plâtre.
— 1850. — Portrait de M. Crèvecœur; médaillon, plâtre. — Portrait de M. Roche; médaillon, plâtre. — Un Portrait de femme; médaillon, plâtre. — Un Portrait de femme; médaillon, plâtre.
— 1853. — La Reine Hortense et son fils, le prince Louis-Napoléon, appartenant à l'Empereur; groupe, plâtre.
— 1855. — Le même; groupe, marbre. — La Résignation; statue, plâtre.

SALON DE 1857. — Héloïse et Abeilard; groupe, plâtre. La Séduction, la Cité, 1116. — Héloïse et Abeilard; groupe, plâtre. Dernier adieu, le Paraclet, 1132.
— 1859. — La Résignation; statue, marbre, pour l'église Saint-Sulpice. — L'Art chrétien; statue, plâtre. — Héloïse et Abeilard; groupe, marbre.

MONUMENT PUBLIC. — L'art chrétien; statue, marbre (cour du Louvre).

CHATROUSSE

Un excellent morceau de sculpture décorative, c'est la *Renaissance faisant connaître l'antiquité*. L'auteur, comme son sujet le lui permettait, s'est largement inspiré des anciens maîtres français, et particulièrement de Germain Pilon. Toutefois, sa statue, à cause de la colonne, semble appeler un pendant; et, en sa présence, on ne peut s'empêcher de songer que deux figures de ce style ferait une très-remarquable entrée de musée.

TRAVAUX ANTÉRIEURS

SALON DE 1857. — Orphée; statue, marbre. — Attila; tête d'étude. — Portrait de M. G...; buste, marbre.

SALON DE 1857. — Soldat spartiate rapporté à sa mère; bas-relief, plâtre.
— 1859. — Ève; statue, plâtre.

CASTAGNARY.

VIRGILE
(Statue, marbre par M. Thomas.)

LA RENAISSANCE
(Statue, plâtre par M. Chatrousse.)

Paris. — Typ. de Poupart-Davyl et Cⁱᵉ.

Wᵐ BOUGUEREAU

LE RETOUR DES CHAMPS

BOUGUEREAU

M. Bouguereau a mis à profit ses cinq années de séjour à la villa Médicis. Il a retiré de l'étude attentive qu'il a faite des maîtres de Rome et de Florence la substance nécessaire à un peintre. Peut-être la fréquentation assidue des Italiens est-elle aujourd'hui un obstacle au développement de l'originalité chez le jeune artiste. J'aimerais à le voir secouer, avec le joug des souvenirs, la préoccupation de l'École, et marcher sans plus de retard au dégagement de sa propre individualité. Une remarque qui doit nous donner bon espoir, c'est que M. Bouguereau est un travailleur. Tandis que tant d'autres de ses condisciples s'attardent en chemin, et restent au-dessous des espérances qu'ils avaient données à l'origine, M. Bouguereau ajoute chaque année un progrès aux progrès accomplis. Un jour viendra sans doute, où, échappant à la tradition qui le tient encore, il affirmera dans une œuvre dépouillée de toute convention les belles qualités qui le distinguent.

Le salon revoit M. Bouguereau plus savant et plus fort qu'il n'a jamais été. *Le Retour des champs, Faune et Bacchante, la Paix*, sont des compositions extrêmement séduisantes, où l'élégance se marie très-heureusement à la correction du dessin. Car le dessin, basé, il est vrai, plus sur l'imitation de Raphaël que sur l'observation de la nature, est la qualité dominante chez ce peintre. *La Première discorde*, est un morceau fort important, d'un grand aspect, et d'un modelé très-soigné, quoique un peu rond parfois. Malheureusement, cette œuvre me paraît comprise plutôt sous le point de vue sculptural, que sous le point de vue pittoresque. La couleur, les jeux de l'ombre et de la lumière n'y sont pour rien. En revanche les formes sont précises et arrêtées : un sculpteur trouverait là un groupe tout préparé.

Pourquoi regarder toujours la nature à travers Raphaël ou Jules Romain? Si M. Bouguereau se destinait au professorat, je comprendrais sa persévérance dans la tradition. Je tombe même d'accord que dès à présent il ferait un excellent maître, sage, raisonnable, entendu, très-instruit de toutes les choses qui touchent à son art; mais avec les qualités qu'il possède, M. Bouguereau se doit à l'art militant : la vérité et la vie le réclament. Le portrait pourrait peut-être le sauver du beau convenu. Je n'oublierai pas à ce propos de mentionner celui qu'il a fait de M^{me} de C... ; c'est un des portraits remarquables de l'exposition.

Élève de M. Picot.

Premier grand prix de Rome (histoire), 1850. — Médaille, deuxième classe, 1855. — Médaille, première classe, 1857. — Légion d'honneur, 1859.

PRÉPICTES

SALON DE 1853 — Idylle.
— 1855. — Triomphe du martyre (appartient à l'État). — L'Amour fraternel. — Portrait de M^{me} N. M. S.... — Étude.
— 1857. — L'Empereur visitant les inondés de Tarascon, juin 1856 (appartenant à l'État). — Le Retour de Tobie. — Le Printemps, peinture à la cire; décoration d'un salon. —

SALON DE 1857. L'Été, id. — L'Amour, id. — L'Amitié, id. — La Fortune, id. — La Danse, id. — Arion sur un cheval marin, id. — Bacchante sur une panthère, id. — Les Quatre heures du jour, id. (plafond).
— 1859. — Le Jour des morts. — L'Amour blessé. — Portrait de M^{me} D...

MONUMENTS PUBLICS. — Peintures murales exécutées dans la chapelle Saint-Louis, de l'église Sainte-Clotilde (1860) — côté gauche : la Justice, la Prudence et la Confiance ; saint Louis rendant la justice; saint Louis rapportant la couronne d'épines à Paris.

MONUMENTS PUBLICS. — Peintures murales exécutées dans la chapelle Saint-Louis, de l'église Sainte-Clotilde (1860) — côté droit : saint Louis soignant les pestiférés ; dernière communion de saint Louis : la Foi, l'Espérance et la Charité.

COURBET

Le salon de 1861 sera mémorable dans la vie de Courbet. C'est la première fois que le grand artiste se voit accepté sans conteste. Loin de soulever des tempêtes comme par le passé, son œuvre se trouve rallier tous les suffrages et provoquer l'admiration des plus réfractaires. Le succès qu'elle obtient est un des plus entiers, un des plus francs de l'exposition actuelle. De toutes les parts, de la commission, du public, des artistes, du journalisme, les éloges arrivent chaleureux et pressés. Les applaudissements éclatent. Étrange retour! on s'apprête à sacrer celui qu'on proscrivait jadis avec tant de joie.

D'où vient cette surprenante unanimité? Courbet aurait-il renié ses dieux, abjuré ses doctrines? Aurait-il renoncé à ses vues sociales, délaissé la figure pour le paysage? Mettrait-il sa brosse indépendante et fière au service des idées de la majorité? Ou bien, son talent aurait-il grandi subitement, de façon que, nié encore hier, il éclaterait aujourd'hui à tous les yeux et forcerait le consentement général? — Rien de tout cela. Courbet a conservé sa religion intime ; s'il n'a point envoyé de figures, c'est que le temps lui a manqué ; enfin son talent robuste et sain n'est point de ceux qui se transforment en une nuit, et, dès 1849, dans l'*Après dînée à Ornans,* il avait donné son exacte mesure. D'où vient donc que le *Combat de cerf,* le *Cerf à l'eau,* la *Roche-Oragnon* provoquent aujourd'hui l'enthousiasme, tandis que l'*Enterrement à Ornans,* les *Casseurs de pierre,* les *Baigneuses,* n'ont jadis excité que la haine et le dépit ? C'est que la société a évolué et changé son point de vue. L'idée romantique, qui nous a si longtemps troublé la cervelle et tenus en erreur, se retire peu à peu des esprits; le voile qui couvrait nos yeux tombe. Nous voyons plus clair maintenant en philosophie, en littérature et en art; nous en savons davantage sur ces choses, sur leur réalité et leur destination. Débarrassés du mysticisme, du sentimentalisme et du bric-à-brac, nous allons droit à la nature et à la vérité. La société française, engagée enfin dans cette voie, cherche les guides qui dirigeront la nouvelle étape à fournir. D'aujourd'hui seulement, elle rencontre Courbet ; et, pour les mêmes raisons qui le lui faisaient repousser autrefois, elle l'acclame. Courbet, lui, est toujours le même. Sa peinture, fortement volontaire, est ce qu'elle était. C'est la société qui a accompli, sans en avoir conscience, son mouvement de conversion. Elle dira vraisemblablement que le peintre se modifie et se range à elle; le contraire est vrai.

Aussi ce succès qu'obtient Courbet en ce moment va-t-il aller, si mes vues sont justes, grandissant à chaque salon qui se présentera. L'accord entre le peintre et son époque est établi. La philosophie du maître d'Ornans a gagné son procès. Son œuvre antérieure et son œuvre future sont également justifiées. Autant il a été contesté, autant il sera affirmé. Il arrivera même ceci, c'est que Champfleury, Astruc, moi

G. COURBET

COMBAT DE CERFS

et quelques autres, qui avons été les premiers à saluer en lui une des forces de l'art contemporain, nous serons distancés par les insulteurs de la veille devenus les admirateurs du lendemain ; et comme ils avaient épuisé les formules d'injures, ils épuiseront les formules de louanges. *Habent sua fata.*

Entre ces deux excès, excès d'outrages et de mépris facile à constater dans le passé, excès d'éloges et de faveurs facile à prévoir dans l'avenir, l'occasion est intéressante de s'arrêter un moment et de donner sur l'artiste, la juste pensée de l'heure actuelle.

Courbet est le seul peintre de notre temps ; j'entends peintre et non autre chose. Si Velasquez, Veronèse, Titien ou Rembrandt, ressuscités pour un jour, parcouraient les salles du palais de l'Industrie, ce serait le jugement qu'ils porteraient. Seul, Courbet rappelle la manière large, facile et vigoureuse des grands maîtres. Seul, il possède une philosophie qui ne lui permet de se méprendre ni de s'égarer. Il peut, dans des œuvres partielles, réussir plus ou moins, s'élever ou défaillir : son art, pris dans sa moyenne, est, dès à présent, complet. Sa main est sûre, son intuition aussi sûre que sa main. L'étude attentive de ses ouvrages, depuis l'*Après-dînée à Ornans*, qui est au musée de Lille, jusqu'au *Combat de cerfs*, que le Luxembourg doit se hâter de réclamer, ne permet pas le doute à cet égard. Il a l'originalité, il a la puissance. Méprisant toute spécialisation, il s'attaque à la vie universelle ; car pour le vrai peintre, il n'y a dans la peinture ni divisions ni genres : il y a la peinture, et la peinture a pour domaine tout l'ensemble du monde coloré. Quelle que soit l'œuvre que Courbet aborde : scènes de la vie réelle, paysages, portraits, chasses et natures mortes, il y apporte comme traits distinctifs une grande verdeur de tempérament et une somme prodigieuse de vitalité. Pour trouver un homme de sa trempe dans l'école française, il faudrait remonter jusqu'à Moïse Valentin. Mais comme Valentin est inférieur, et comme Courbet, plus véritablement peintre, l'emporte par la force et le savoir ! La filiation de Courbet est facile à établir. Il descend en ligne directe du Caravage et de la grande famille espagnole ; mais il est plus coloré, plus fin que le premier ; il est plus lumineux que les seconds. Celui dont il se rapproche le plus, c'est Velasquez. Comme ce roi de la peinture, il a la netteté de la conception, la certitude de l'exécution, l'élégance heureusement mêlée à la force, une ampleur souveraine et une distinction absolue.

Raconterai-je, en quelques lignes rapides, les phases de cette éducation qu'il s'est faite à lui-même, sa vie de labeurs et d'épreuves ? Il est né à Ornans, le 10 mai 1819. Arrivé à Paris vers l'âge de vingt ans, il commença son droit, puis le quitta pour la peinture. — « Tu veux être peintre, lui dit son père, sois peintre. Mais si tu commences, il faut finir. Nous vendrons, s'il le faut, jusqu'au dernier bout de champ. » — Le père tint exactement la parole de son dévouement ; et, plein de foi en son fils, il le défendit pendant dix ans contre les doutes de sa famille. Courbet étudiait la peinture librement, à sa fantaisie. Il ne voulut jamais accepter le patronage ni la direction d'un maître. Le soir, il copiait le modèle vivant dans l'atelier de Suisse ; le jour, au Louvre, il approfondissait les secrets matériels des peintres vénitiens, espagnols, hollandais et flamands. Expliquant lui-même plus tard l'esprit qui l'avait dirigé dans ces études, il écrivait :
— « J'ai étudié, en dehors de tout esprit de système et sans parti pris, l'art des anciens et l'art des modernes. Je n'ai pas plus voulu imiter les uns que copier les autres ; ma pensée n'a pas été davantage d'arriver au but oiseux de l'art pour l'art. Non. J'ai voulu tout simplement puiser dans l'entière connaissance de la tradition le sentiment raisonné et indépendant de ma propre individualité. Savoir pour pouvoir, telle fut ma pensée. Être à même de traduire les mœurs, les idées, l'aspect de mon époque, selon mon appréciation ; en un mot, faire de l'art vivant, tel était mon but. »

Ce programme ferme et élevé devait, suivi fidèlement, développer les dons merveilleux que Courbet avait reçus de la nature, le débarrasser promptement des hésitations et des tâtonnements du début. Après quelques essais marqués d'indécision, il arriva à la pleine possession de lui-même, et montra ce qu'il

était au salon de 1849. Il eut une seconde médaille. Son *Après-dînée à Ornans*, achetée par le gouvernement, fut placée au musée du Luxembourg qui ne sut pas le garder, et envoyée au bout de six mois au musée de Lille. En 1850, il exposa *un Enterrement à Ornans*, *les Casseurs de pierre* et cet admirable portrait devenu populaire sous le nom de *l'Homme à la pipe*, toutes œuvres marquées au cachet d'une forte personnalité et remplies de qualités étonnantes. On sait le scandale qui s'ensuivit : la surprise et l'indignation du public allèrent jusqu'à la plus aveugle colère. Courbet, piqué à la lutte, riposta par *les Demoiselles de village* (1852) et *les Baigneuses* (1853), une merveille de modelé et de coloration. La tempête redoubla. Un seul homme en ce temps-là, M. Bruyas de Montpellier, osa tendre une main protectrice au peintre universellement hué. Non-seulement il acheta *les Baigneuses*, mais il signa avec l'artiste ce pacte d'amitié, honorable également pour les deux parties, et que Courbet a symbolisé depuis dans le charmant tableau de *la Rencontre*, exécuté d'une main si spirituelle et si fière. Aujourd'hui que la lutte est finie et que l'artiste triomphe, comme je l'ai dit en commençant, par l'abdication de la société, nous pouvons rendre à M. Bruyas un hommage sincère : comme il arrive quelquefois dans l'histoire, il a eu raison contre tout le monde.

Sur les cinq toiles envoyées par Courbet, il y en a trois, — trois chefs-d'œuvre, — qui font l'honneur du salon de 1861, et qui suffiraient à en perpétuer le souvenir. C'est le *Combat de cerfs*, le *Cerf à l'eau* et *la Roche Oragnon*.

Le Combat de cerfs. Sous une haute futaie, deux cerfs en rut, précipités l'un contre l'autre, se heurtent la tête avec fureur. A quelques pas, un troisième, blessé et mis hors de combat, brame douloureusement au ciel. Aux derniers plans, épouvantée de ce formidable assaut, dont elle est l'enjeu, une petite biche se dérobe et fuit de toute la vélocité de ses jambes. Les bêtes, modelées avec une vigueur inouïe, se meuvent librement dans l'air qui les environne, sur le sol ferme que foulent leurs pieds fébriles. A l'entour et sur une étendue immense, la forêt développe ses rangées d'arbres gigantesques. Quelques feuilles rousses, échappées aux coups du vent d'hiver, adhèrent encore aux rameaux ; mais déjà le ciel du printemps chauffe l'écorce des chênes, et la sève va bientôt jaillir en bourgeons. Bêtes et troncs, exécutés avec cette prodigieuse hardiesse dont Courbet seul est capable, sont admirables de rendu. L'œil tourne autour des arbres et suit au loin leur échelonnement. Une poésie calme et grandiose, — celle de la forêt pacifique, un moment troublée par les chocs redoublés des combattants ivres d'amour, mais qui va tout à l'heure reprendre son majestueux silence, — se dégage de cet ensemble vrai et vivant au delà de toute parole. C'est un merveilleux fragment de nature, non-seulement saisi et fixé, mais élevé par un art supérieur à son maximum de puissance et d'impression.

Le Cerf à l'eau. Il est sublime d'expression, ce cerf haletant, qui a fui tout le jour devant la meute bondissante ; et qui, sur le soir, à l'heure où l'ombre envahit le ciel triste, arrive épuisé au bord d'un lac, et voit enfin la mort. Plus de refuge ! Il lève les yeux, et agite ses bois désespérément. Est-ce un cri de malédiction qu'il lance ainsi à la face de la Providence ? Est-ce un adieu déchirant qu'il jette à la nourricière forêt ? — Je ne sais ; mais qui disait donc que Courbet n'est pas poète ?

La Roche-Oragnon, vallon de Mézières, est le lyrisme du vert. Quelle nature pleine et robuste ! quelle solitude profonde ! quelles émanations fortifiantes ! et puis, quelle audace d'exécution, quelle simplicité de facture ! Il y a longtemps que la France n'a vu un pareil paysage.

Que dire du *piqueur* à cheval, courant sous le bois, et du *renard* dévorant un mulot sur la neige ? Je me répéterais, j'ai hâte de conclure.

Ce qui caractérise Courbet, c'est, avec la netteté des impressions qu'il tire de la nature, la franchise de son exécution. Il n'a pas de rival pour l'énergie et la puissance du modelé, l'entente des masses, la

justesse des tons, la facilité surprenante de son faire. Son métier, multiple, abondant et riche, se modifie avec chaque objet qu'il traite, suivant la nature et le caractère de cet objet même. C'est le vrai peintre, le seul qui pourrait réunir les éléments épars de notre école fractionnée, et imprimer une direction utile et féconde à l'art contemporain. La peinture pour lui est un amusement et il se fait un jeu des plus hautes difficultés. Personne ne l'égale en audace ni en certitude. Ses toiles demandent le plein jour ; elles y sont à l'aise, elles y gagnent ; ne ressemblant guère sous ce rapport à ces peintures malades, dont le salon est plein, à qui il faut mesurer la lumière avec précaution et qui auraient besoin de visières vertes. Aussi le voisinage de ce peintre est-il dangereux : il écrase tout ce qui l'entoure.

Il faudrait, pour compléter cette étude sur Courbet, analyser la philosophie de son art ; rechercher comment il a ramené la peinture à la réalité de sa destination, qui est l'expression de la vie par le dessin et la couleur ; comment il a fait rentrer cette force, restée jusqu'à présent hors série, dans le mouvement général de la société ; sous quel jour il a vu son époque, et quelles idées il en a tirées. Nous arriverions à cette autre conclusion que, seul encore, parmi les peintres actuels, Courbet a une esthétique au niveau de la philosophie et de la morale de son temps ; que seul, il a fait des toiles révélatrices et parlantes ; et que l'avenir en quête de renseignements sur notre caractère, nos types, et notre état privé, pourra nous lire tout entiers dans ses œuvres, comme nous lisons la Hollande dans Rembrandt et Van der Helst, l'Espagne dans Ribera et Velasquez, Venise dans Paul Veronèse et Titien.

Mais l'espace me resserre : d'autres artistes me réclament une place.

Médaille de deuxième classe (genre et paysage), 1849. — Rappel, 1857.

PRÉPICTES

SALON DE 1844. — Portrait du peintre.
— 1845. — Guittarero, jeune homme dans un paysage.
— 1846. — Portrait de M. M...
— 1848. — Jeune fille dormant. — Le Soir (paysage). — Le Milieu du jour (paysage). — Le Matin (paysage). — Violoncelliste. — Portrait de M. Urbain Guenot. — Nuit du Walpurgis (dessin). — Portrait de M. A. D... (dessin). — Portrait de M. C. S... (dessin). — Jeune fille rêvant (dessin).
— 1849. — Le Peintre. — M. M... T... examinant un livre d'estampes. — La Vendange à Ornans, sur la Roche-du-Mont. — La Vallée de la Loue, prise de la Roche-du-Mont. — Le village qu'on aperçoit des bords de la Loire est Montgesoye. — Vue du château de Saint-Denis, le soir, prise du village de Scey-en-Varais (Doubs). — Une après dînée à Ornans. — Les Communaux de Chassagne (soleil couchant).
— 1850. — Un enterrement à Ornans. — Les paysans de Flagey revenant de la foire (Doubs). — Les Casseurs de pierre (Doubs). — Portrait de M. Jean Journet. — Vue et ruines du château de Scey-en-Varais (paysage) (Doubs). — Les bords de la Loue, sur le chemin de Mézières (Doubs). — Portrait de M. Hector Berlioz.

SALON DE 1850. — Portrait de M. Francis Wey. — Portrait de l'auteur (appartenant à M. Bruyas).
— 1853. — Les Demoiselles de village (appartenant à M. de Morny). — Portrait de M. U. Guenot. — Paysage des bords de la Loue (Doubs). — Les Lutteurs. — Les Baigneuses (appartenant à M. Bruyas). — La Fileuse (appartenant à M. Bruyas).
— 1855. — Les Casseurs de pierre (1850). — Les Demoiselles de village (1852) (appartenant à M. le comte de Morny). — La Rencontre (appartenant à M. Bruyas). — Les Cribleuses de blé. — La Fileuse (1853) (appartenant à M. Bruyas). — Portrait de l'auteur (appartenant à M. Bruyas). — Portrait de l'auteur (1850). — Une Dame espagnole. — La Roche de dix heures (vallée de la Loue). — Le Ruisseau du Puits noir (vallée de la Loue) (appartenant à M. Vauthrain). — Le Château d'Ornans (appartenant à M. Vauthrain).
— 1857. — Les Demoiselles des bords de la Seine (été). — Chasse au chevreuil dans la forêt du grand Jura : la curée. — Biche forcée à la neige (Jura). — Les bords de la Loue (Doubs). — Portrait de M. Gueymard, artiste de l'Opéra, dans le rôle de Robert le Diable. — Portrait de M. A. P...

EXPOSITION LIBRE
FAITE PAR L'ARTISTE, A SES PROPRES FRAIS, PENDANT LA DURÉE DE L'EXPOSITION UNIVERSELLE

L'Atelier du peintre. — Un Enterrement à Ornans. — Les Paysans de Flagey revenant de la foire. — Les Baigneuses (appartenant à M. A. Bruyas, de Montpellier). — Les Lutteurs.

Portrait de M. A. Oromyet, artiste musicien. — Portrait de M. Champfleury. — Portrait de M. Charles Baudelaire. — Les Amants dans la campagne (sentiment du jeune âge). — Le Violoncelliste.

Portrait de M. U. Cuenot. — L'Homme blessé. — Une Femme nue dormant près d'un ruisseau (appartenant à M. Lauwick). — Esquisse des Demoiselles de village (au même). — Portrait de l'apôtre Jean Journet partant pour la conquête de l'Harmonie universelle. — Pirate qui fut prisonnier du dey d'Alger. — Portrait de l'auteur (essai). — Paysage pris à la Roche Pounèche (vallée d'Ornans) (Doubs). — Paysage : Bois en hiver. — Forêt de Fontainebleau (paysage). — Château de Saint-Denis (vallée de Sceyen-Varais).— Paysage pris à Bougival (saulaie). — Vallée de Scey : Soleil couchant. — Portrait de M... — Portrait de l'auteur à la manière des Vénitiens. — Les Rochers d'Ornans, pris le matin.

Paysage : les Ombres du soir. — Vallon : Effet du matin. — Paysage de Fontainebleau (quartier Franchard). — Soleil couchant (appartenant à M. Courbet, agent de change). — Paysage pris dans l'Ile de Bougival. — Génisse et Taureau au pâturage. — Tête de femme (rêverie). — Tête de jeune fille (pastiche florentin). — Paysage imaginaire (pastiche des Flamands. — L'Affût (paysage d'atelier). — Les Rochers d'Ornans le matin. — Portrait de M. H. Berlioz. — Portrait de femme (dessin). — Jeune fille à la guitare (rêverie ; dessin). — Un Peintre à son chevalet (dessin). — Un jeune Homme (dessin). Le Suicide (paysage) (appartenant à M. de Janey). — Portrait de M. Grangier. — Portrait de M. Jaurier.

HERSENT

Voici en fait de batailles, une page claire et vigoureuse, bien pensée et nettement rendue. M. Hersent a pris de la bataille de Solferino, le moment où le général L'Admirault, commandant la deuxième division du premier corps, aborde les premiers retranchements de l'ennemi, lance sur lui ses quatre bataillons de réserve, et reçoit coup sur coup deux balles, à l'épaule et à l'aine. Le combat ramené aux premiers plans, s'agite furieusement. Assaillants et assaillis s'abordent avec entrain. Ce qui caractérise cet épisode, c'est la franchise et même la brutalité de l'action. Le jeune peintre n'a rien esquivé, rien dissimulé. Mouvements, attitudes, expressions, types, tout est observé sur nature, d'une justesse louable, mais d'une vérité peut-être un peu violente. C'est là un reproche que les âmes délicates et sensibles pourraient faire au peintre. Nous, qui sommes pourvus d'un autre tempérament, nous louons sans réserve l'énergie farouche et la sincérité presque sauvage de cette toile, qui est tout simplement une des batailles remarquables de la présente exposition.

PRÉPICTES

SALON DE 1857. — Le 3e régiment de zouaves et le 80e de ligne s'emparant du mamelon Vert (siège de Sébastopol, 7 juin, sept heures).

SALON DE 1857. — La Laitière et le pot au lait.
— 1859. Déroute du Mans, décembre 1793. — Aux armes ! Guerre de Crimée. — Le Braconnier (étude).

BERTHOUD

Les paysages de M. Berthoud sont presque tous empruntés à la nature italienne. Sans être dans la tradition de notre école de Rome, M. Berthoud recherche volontiers les grandes lignes, par où cette école plaît à l'intelligence ; mais il s'efforce en même temps, par la vivacité du coloris et le charme de l'exécution, d'ajouter à sa peinture ce quelque chose qui réjouit les yeux.

Ses deux paysages de cette année, *Porte de San Sebastiano à Rome*, vue de l'emplacement des catacombes de San Calisto, et les *Bords de l'Anio*, sont deux remarquables compositions qui attestent une étude

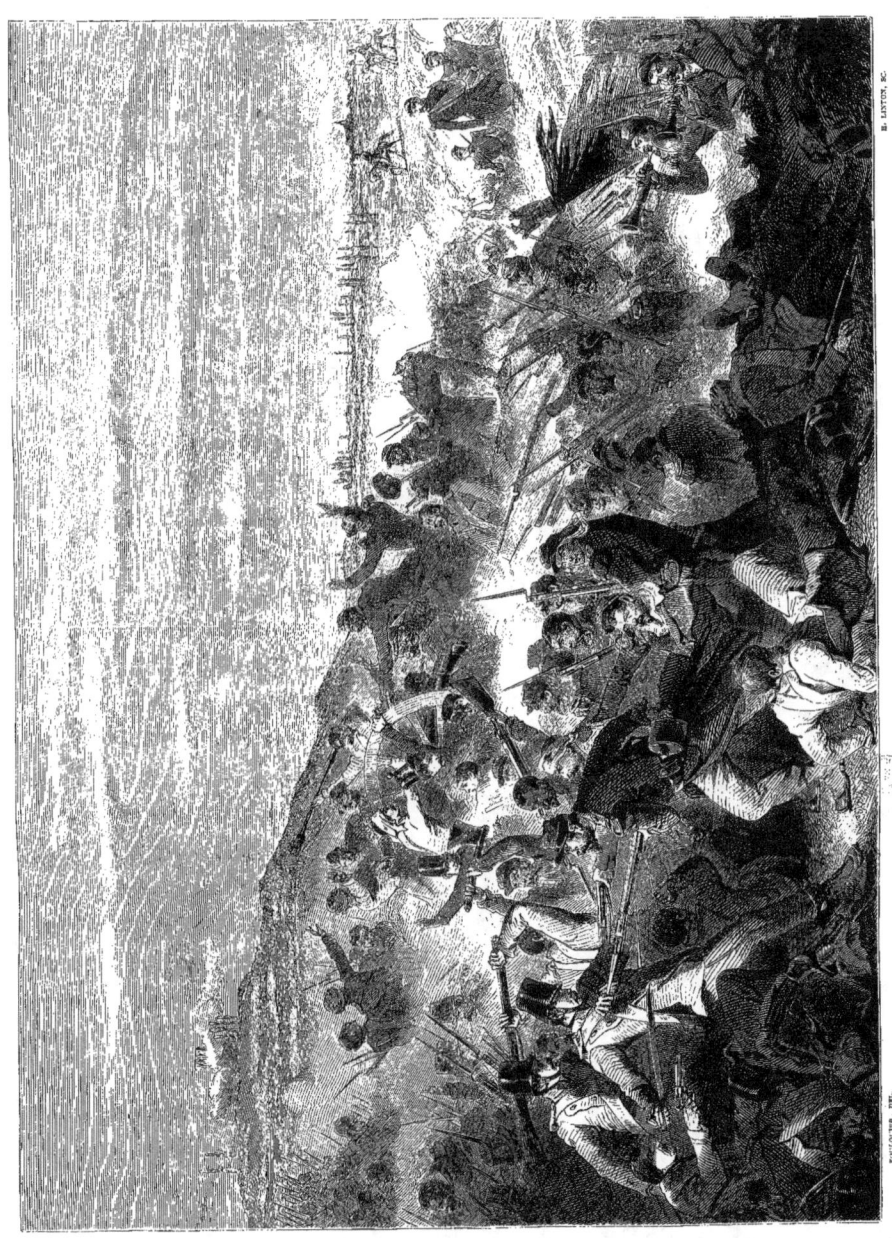

BATAILLE DE SOLFERINO

L. BERTHOUD

BORDS DE L'ANIO

LÉON BERTHOUD, DEL.

H. LINTON, SC.

réfléchie de la nature et un vif sentiment des beautés du sol italien. La solidité des terrains, le dessin savant des arbres, la belle distribution des plans, la netteté de l'effet rendu, tout se réunit pour impressionner et donner une excellente idée du talent bien équilibré de M. Berthoud.

PRÉPICTES

SALON DE 1850. — Ruine des aqueducs de Néron, dans les plaines de Gabies, campagne de Rome.
— 1857. — Restes des aqueducs d'Appius-Claudius, non loin de Rome, effet du soir. — Vue du lac de Zug et de la vallée du Goldau (Suisse). — Vue du lac des Quatre-Cantons, après la pluie (Suisse).

SALON DE 1857. — Vue du lac des Quatre-Cantons, effet du soir (Suisse).
— Souvenir de Tivoli, près de Rome. — Vue des côtes d'Amalfi, prise de la plage de Minori.
— 1859. — Bords du Tibre dans la Sabine (États romains) (étude de soleil couchant).

CABET

C'est la *Suzanne pudique* s'enveloppant et se cachant aux regards lascifs des vieillards de la Bible. L'exécution est savante et comporte les qualités particulières à l'école de Rude. Les mains, les bras, les jambes sont d'un irréprochable modelé. Le mouvement est heureux : il fait tout de suite supposer les vieillards qui sont absents. Mais n'eût-il pas mieux convenu de faire la Suzanne, l'incomparable femme de Joachim, ignorante des yeux qui la suivent, dépouillant sa robe et livrant sa beauté nue au bain rafraîchissant? Le marbre est chaste par lui-même, et s'associe mal avec une idée de pudeur quelle qu'elle soit.

ŒUVRES ANTÉRIEURES

SALON DE 1844. — Jeune voyageur aux tombeaux des Thermopyles (statue en bronze). — Buste de M. E... L... (bronze).
— 1846. — Jeune Grec visitant les tombeaux des Thermopyles (statue en marbre).
— 1853. — Hugues Sambin, de Dijon, élève de Michel-Ange (statue, plâtre).

— 1855. — Jeune pâtre dénichant des oiseaux (statue, marbre).
— 1857. — Portrait de François Rude (buste, bronze).
— 1859. — Portrait de M. N... adjudant-major du bataillon de l'île d'Elbe (buste, bronze).
MONUMENTS PUBLICS. — Un Vendangeur (statue, pierre) (palais du Louvre). — Une Chasseresse au repos (statue, pierre) (palais du Louvre).

LEBŒUF

L'anatomie élégante et fine du nègre le prédispose à la danse, à la course, aux jeux et aux combats. Mais l'extrême repos lui va aussi bien que l'extrême action. Il passe de l'une à l'autre avec facilité. Ses parties inférieures et ses attaches très-minces ne s'engorgent pas dans l'oisiveté, comme chez les races blanches, auxquelles une activité mesurée mais continue est indispensable.

M. Lebœuf a reproduit dans sa beauté forte, et son héroïque fierté ce type exceptionnel. Son *Spartacus* debout, les narines gonflées, l'œil intrépide, exprime bien la pensée de son rôle. Ce n'est pas comme dans le Spartacus déclamatoire et théâtral de Foyatier, un complot tramé contre la tyrannie d'un maître ; c'est la révolte d'une race entière contre un déni de justice humaine. Le mouvement est admirable de simplicité et de justesse : il est un des pieds à la tête.

M. Lebœuf est un esprit sérieux et mûri aux méditations élevées. Sa sculpture a une allure grandiose. Elle respire la puissance et exprime toujours une idée forte, autant que possible en rapport avec l'action sociale de notre temps. La statue du *Travail*, le *Charpentier de Saardam*, le *Spartacus noir*, accusent nettement la nature des préoccupations de l'artiste. Après l'épopée de la misère, le voici qu'il aborde l'épopée de la liberté. Il dissimule si peu ses aspirations, qu'il a donné à son nègre une ampleur de torse qui rappelle ceux des gladiateurs romains : c'est en signe de l'affranchissement qui se prépare.

ŒUVRES ANTÉRIEURES

SALON DE 1857. — Le Travail (statue, plâtre). | SALON DE 1859. — Le Charpentier de Saardam (statue).—Chasseur (statuette).

CASTAGNARY.

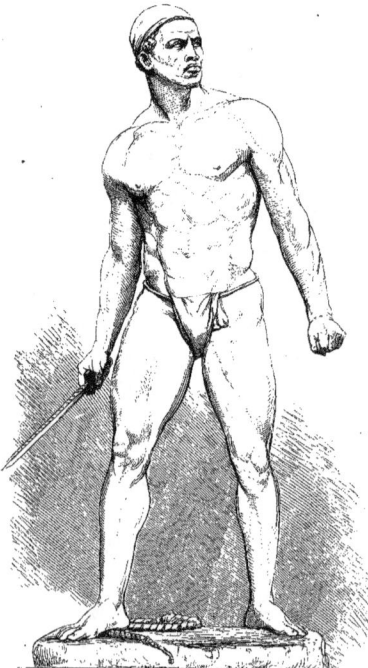

SPARTACUS NOIR. (Plâtre, par LEBŒUF.)

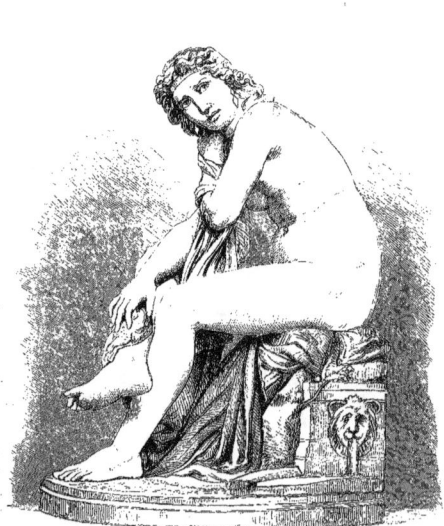

SUZANNE. (Marbre, par CABET.)

AU LOUP!

VERLAT

Au loup! Le cri court, il part, il va mettre en émoi tout le village; mais on a du cœur à la ferme. Et voilà que, sans attendre secours, Turc, le mâtin au croc solide, a sauté sur l'envahisseur et le tient à la gorge ; et le fermier arrive avec sa fourche ; et la petite fille arrive aussi, oubliant sa peur à force d'indignation. Elle est debout, qui crie : là ! là ! et le montre au doigt, et on va tuer le pauvre hère que j'ai tant appris à aimer... dans La Fontaine. Ce tableau est complet. Il a toute la valeur d'un fait bien décrit. Attitudes, mouvements, expressions, tout est juste, vrai, bien observé sur nature. L'exécution, vigoureuse et largement accentuée, se recommande d'une façon spéciale.

M. Verlat excelle dans ces scènes empruntées à la vie privée des animaux. Il connaît à fond, et pour les avoir vues de près, les mœurs de ses héros. Il en sait les habitudes ostensibles et secrètes; et aussi bien qu'il nous fait assister aujourd'hui au drame, il nous conviera l'année prochaine à la comédie.

PRÉPICTES

SALON DE 1852. — Gérard Dow dans l'atelier de Rembrandt.
— 1853. — Bûcheron attaqué par un ours. — Buffle surpris par un tigre. — Deux Loups se disputant la proie.
— 1855. — Godefroi de Bouillon à l'assaut de Jérusalem (15 juillet 1099) (tableau commandé par le gouvernement belge). — Buffles attaqués par un tigre. — Espoir : Un Renard guettant des Perdreaux.

SALON DE 1855. — Déception : le Canard échappé, le Renard ne tient que la queue. — Chien et Chat.
— 1857. — Chevaux français, gros percherons : Un coup de collier, — Le Chant du matin. — Le Passage dangereux. — Le Renard et les Raisins.
— 1859. — Un Chien de berger défendant son troupeau contre un aigle. — Convoitise. — Chasse au chevreuil : l'Éveil.

PILS

« Rien, au jugement de tous les peuples, de plus beau à voir, de plus magnifique qu'une armée. La Bible n'a pas trouvé de plus juste comparaison quand elle a voulu peindre, la beauté de la Sulamite : « Tu es belle, ô ma bien-aimée, s'écrie l'Époux du Cantique des cantiques, tu es imposante comme une armée rangée en bataille. » C'est pour cela qu'en tout pays l'armée figure au premier rang dans les fêtes nationales, dans les pompes du culte et les funérailles illustres. Napoléon, qui avait assisté à tant de batailles, ne pouvait se rassasier de revues, et le peuple est comme lui. Il

est positif que le sentiment du beau et de l'art se développe chez les nations avec l'esprit guerrier ; il n'est pas moins vrai que là où celui-ci s'arrête, la poésie et les arts s'éteignent. Les siècles de chefs-d'œuvre sont les siècles de victoires. »

Je tire ces paroles du très-excellent livre que vient de publier, sur *la Guerre et la Paix*, le plus grand philosophe et l'un des premiers écrivains de notre temps, P. J. Proudhon. Sans accepter dans leur teneur générale et absolue les propositions formulées par l'éminent publiciste, j'étais aise, ayant à discourir moi-même sur une matière qui, sans la guerre et l'armée, n'existerait pas, de m'édifier, dès le début, par l'opinion d'un homme étranger à la vie militaire et désintéressé dans la question, sur la valeur esthétique de mon sujet.

Je suis édifié au delà même de mes espérances. Je ne cherchais que la poésie de la guerre, on m'apporte en outre sa moralité. Laissons de côté ce dernier point de vue, qui n'est pas le nôtre, et restons dans notre cadre.

Il y a une poésie de la guerre, il y a une poésie de la bataille, et cela du consentement universel. M. Pils nous est une occasion ne rechercher quels ont été dans le passé les interprètes de cette poésie, et comment lui-même tient-il leur place aujourd'hui.

On n'a pas toujours compris la peinture de batailles comme nous la comprenons aujourd'hui. Pour les premiers peintres, la bataille, c'était la mêlée : cavaliers et fantassins aux prises, dans un espace étroit, en plaine, en vallée ou sur la chaussée d'un pont. Ce qui frappait l'artiste et ce qui l'inspirait, ce n'était point le développement stratégique d'une action, c'était la fureur et le déchaînement de la lutte, les lances hérissées, les croupes rebondies, les bras violents et crispés, les attitudes véhémentes et les coups retentissants.

C'est en ce sens que les maîtres de la Renaissance entendaient la bataille, ces vrais et grands maîtres qui, loin de toute spécialité, savaient également bien allumer d'une flamme guerrière les yeux d'un soldat et revêtir du sentiment divin le visage d'une madone. Ainsi dans les furieuses mêlées dessinées par Michel-Ange, dans les chocs de cavaliers de Léonard de Vinci, rien n'indique une action générale. Où est le capitaine ? On ne sait pas si le soldat est guidé ni par qui il est guidé. Tout ce que l'on voit, c'est qu'on se bat, et terriblement. Et ce ne sont point combats de fantaisie, ce sont combats d'histoire. Un détail, bouquet d'arbres, ruisseau, tête de pont, détermine la bataille et la nomme. Rubens conserve ce caractère en l'exagérant encore. Tantôt ce sont des tourbillons d'hommes et de chevaux qui s'entre-choquent au milieu de nuages de poussière, tantôt c'est un passage de pont que se disputent deux corps d'armée; et des deux côtés, dans l'eau déjà encombrée de débris et de mourants, tombe une pluie de pierres, de poutres, de combattants, jusqu'à des guirlandes de chevaux. Salvator Rosa, après son maître Falcone, ajoute à cette tradition l'élément âpre et sauvage de sa sombre personnalité ; ses soldats sont farouches, son paysage plus farouche encore. L'homme et la nature sont bien faits l'un pour l'autre : il y a accord dans le terrible. Ajouterai-je à ce nom celui de Jacques Courtois, dit le Bourguignon, qui, lui aussi, peignait des mêlées pleines de fougue, et savait faire cabrer sous le pinceau des chevaux et des hommes ?

Tous ces artistes, avec des tempéraments divers, étaient les vrais, les seuls peintres de batailles. Le plan d'ensemble et l'exactitude des détails leur importait peu. Pour mettre le pinceau à la main, ils n'attendaient pas les renseignements d'un ministère. La bataille les enivrait : n'est-ce pas Jacques Courtois qui sonnait de la trompette en peignant pour maintenir son enthousiasme ? Ils voyaient le combat sous son grand côté, l'action ; ils en percevaient la poésie émouvante et tumultueuse ; ils la traduisaient avec une ardeur indomptable.

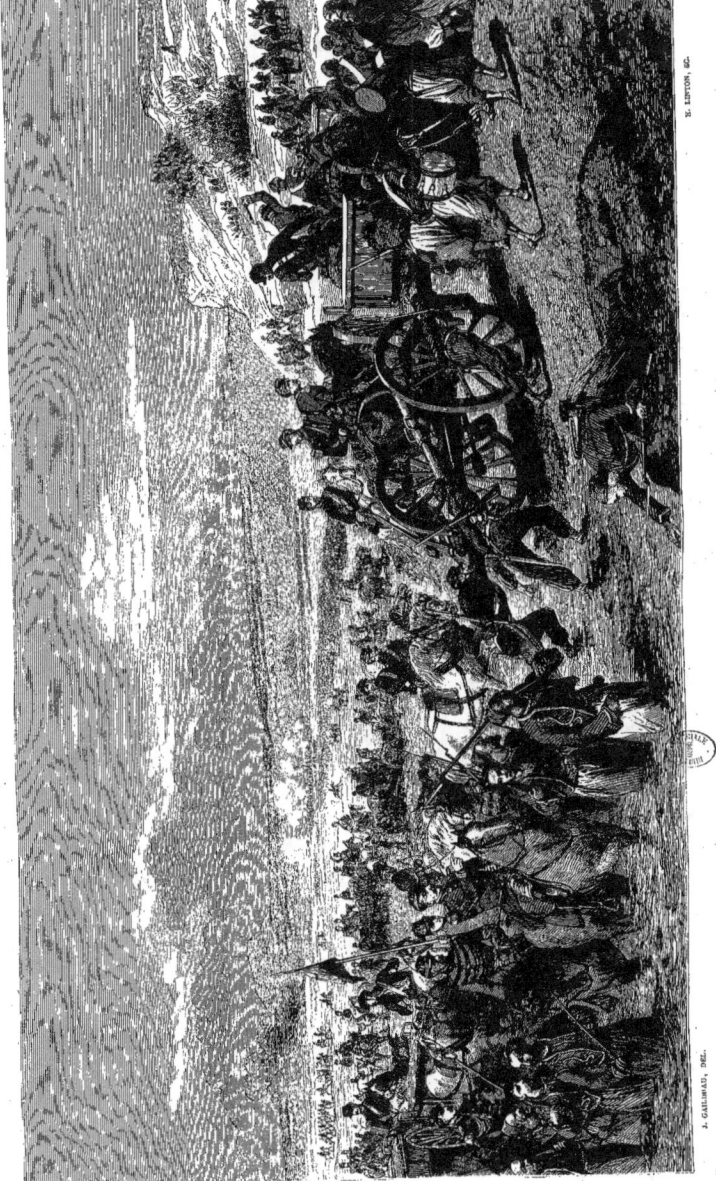

BATAILLE DE L'ALMA

M. Pils aurait pu s'inspirer à ces sources pures de l'art librement conçu et librement exécuté. On dit que les batailles deviennent plus meurtrières à mesure que l'humanité se perfectionne. M. Pils aurait vraisemblablement trouvé dans la bataille de l'Alma un pêle-mêle, ne fût-ce qu'une charge à la baïonnette, qui lui eût fourni le trait caractéristique de l'affaire. Et il serait rentré dans la grande méthode d'interprétation des vieux maîtres : la mêlée. Mais M. Pils a obéi à d'autres préoccupations. Quiconque connaît l'esprit routinier de la France doit dire que cet artiste a bien fait : il a suivi la tradition nationale.

Quelle est cette tradition ? Pour la retrouver, nous n'avons pas besoin de remonter jusqu'au panoramique Van der Meulen ni à l'allégorique Lebrun. La cour paradant en costume de gala sur un champ de bataille; le grand roi et toujours le grand roi; Turenne et Condé eux-mêmes disparaissant derrière les somptueux équipages, ce n'est plus là notre affaire. Il nous suffira de revenir jusqu'à Gros. Gros est l'initiateur du genre à notre époque.

Dans presque tous les tableaux de Gros, un épisode principal, et dans cet épisode un personnage important, occupent le centre du tableau. Ceci était de commande. Il fallait ensuite que Gros groupât toute la bataille à l'entour de ce personnage, maintenant aux différents corps d'armée la place qu'ils avaient respectivement occupée, et suivant à la lettre pour le surplus les documents fournis par le ministère. Je ne sais si les peintres officiels de ce temps subissent les mêmes exigences, et si cela les exalte et les passionne. Je sais seulement que Gros se rendait maître de ces difficultés accumulées et qu'il a toujours su rester un grand et magnifique peintre. Voyez sa bataille d'Eylau, son chef-d'œuvre. Le sujet principal et de commande était l'empereur, parcourant le champ de bataille au moment où les prisonniers autrichiens se jettent à ses pieds en le remerciant de leur avoir conservé la vie. Tout en restant dans les données officielles, et en composant avec ces données le principal de son tableau, comment Gros nous impressionne-t-il ? Par le parti qu'il a su tirer du paysage. Ainsi, où est l'intérêt, la beauté, la grandeur ? Ce n'est pas dans cet empereur satisfait et cet état-major calme qui traversent ce champ de bataille au trot de leurs chevaux. Ce n'est pas dans ce blessé russe qui, redoutant l'empoisonnement, se redresse pour écarter le chirurgien français. Ce n'est ni dans les morts ni dans les blessés. C'est dans le champ de bataille même. Derrière l'empereur s'étend une immense plaine couverte de neige. Çà et là, cette neige a fait un pli et s'est accumulée ; sous ce monticule il y a quelqu'un : un vivant? un mort? Il faut fouiller. Plus loin un cheval blessé soulève la tête et secoue sa crinière humide. Des lignes rouges sur le sol blanc indiquent la position qu'occupèrent les ennemis. On les croirait tous ensevelis, si l'on ne voyait à l'horizon leurs débris se retirer lentement. A droite un village et un cimetière en feu, et l'armée française en ligne. — Gros avait, pour rendre toutes ces choses, une forte dose de réalité mêlée à je ne sais quelle grandeur épique. Il était dramatique, profond et puissant. En faisant intervenir la nature dans sa toile, il a tiré sa poésie tout à la fois de ses héros et du cadre qui les entoure. Somme toute, il a dépassé les données étroites de la peinture officielle, et il est resté le premier de son ordre.

Horace Vernet arrive après dans un genre déjà épuisé. La nécessité de faire autre chose que ses devanciers l'oblige à se créer des ressources personnelles. Cet artiste, qu'il est de bon goût de déprécier depuis longtemps déjà, possède une science rare et a à sa disposition tous les moyens de la grande peinture. Il serait à souhaiter que les artistes en possession de la renommée aujourd'hui fussent au niveau de son savoir et de son talent. Quoi qu'il en soit, Horace Vernet, laissant de côté l'héroïde et la poésie de la bataille, se borne à reproduire l'action dans sa plus scrupuleuse exactitude, depuis le plan général jusqu'aux plus minutieux détails. Ce qui le préoccupe le plus, c'est le portrait. Il fait le portrait du paysage, le portrait des généraux, des colonels, des capitaines, du régiment tout entier. Mais ses soldats ne combattent point; ils ne souffrent ni du soleil ni de chaleur de l'action. La bataille est

— 44 —

toujours absente; elle va commencer ou elle est déjà finie. Ces tableaux ne sont, à vrai dire, que des galeries historiques fort curieuses, où chaque famille de l'avenir viendra chercher et retrouvera ses aïeux. Ces déterminations historiques de la bataille n'étaient point un hors-d'œuvre. Elles nous ont amené de proche en proche à M. Pils, et facilitent singulièrement notre jugement à son endroit. M. Pils a représenté la bataille de l'Alma, dans son plan général, en donnant l'importance à la manœuvre du général Bosquet, celle même qui décida du sort de la journée. La deuxième division passe la rivière à gué sur plusieurs points; le 3ᵉ zouaves, lancé le premier, a escaladé les hauteurs; l'artillerie est entrée dans l'eau; la masse entière suit compacte et profonde. Mais déjà l'attaque commence dans le fond; l'armée russe tient bon sur les hauteurs du télégraphe; le petit village de Bourliouck incendié flambe à l'horizon. Cette composition qui se réclame de celles d'Horace Vernet, me paraît des plus heureuses, et je ne m'arrête pas aux reproches que j'ai entendu formuler à son endroit. Mais le plan, s'il est caractéristique de la bataille, offre un médiocre intérêt artistique. M. Pils a dû chercher un autre élément : il a trouvé le côté pittoresque dans le paysage, dans l'échelonnement des colonnes, dans les costumes; il a même mis à profit l'ethnographie : on voit un nègre au premier plan. Le pittoresque captive l'œil, comme la stratégie intéresse la pensée; mais c'est l'affaire d'un moment. On cherche plus loin, on veut ce qui émeut, ce qui échauffe d'enthousiasme ou frappe d'admiration, ce que Gros eût trouvé, ce que Salvator Rosa eût conçu, ce que Rubens eût vu, ce que Michel-Ange eût créé : la poésie de la bataille. M. Pils l'a oubliée ! Elle est froide, cette belle toile si élégamment déduite et si bien ordonnée, mais si insuffisamment et si petitement peinte; ils sont froids ces zouaves qui portent si nonchalamment leurs tambours; froids aussi, ces artilleurs qui poussent si mollement à la roue de leurs pièces. Ce paysage lui-même que je trouve très-beau, quoique le ciel indécis ne marque pas l'heure, mon esprit l'admet difficilement : il ne fallait pas relever le site de l'Alma, il fallait résumer la nature de la Crimée.

L'exactitude, la clarté, l'élégance, le sentiment pittoresque, c'est beaucoup; mais cela suffit pour faire une toile spirituellement troussée, non de la grande peinture. Ayez le dessin d'Horace Vernet, l'énergie et la vigueur de Gros, l'entente du mouvement et la science anatomique des vieux maîtres, voyez les batailles de votre temps, dégagez-en le caractère propre et l'horreur intime, et puis faites, en donnant un peu moins aux plans et aux portraits, un peu plus à l'action : vous serez original, vous serez grand.

Je résume et je conclus : la *Bataille de l'Alma* de M. Pils est la meilleure du salon carré.

PRÉPICTES

SALON DE 1846. — Le Christ prêchant dans la barque de Simon.
— 1847. — La Mort de sainte Madeleine (ministère de l'intérieur).
— 1848. — Passage de la Bérézina, le 26 novembre 1812. — Bacchantes et Satyres. — Baigneuses et Satyres. — Portrait de M. A... L...
— 1849. — Rouget de Lisle, chantant pour la première fois la *Marseillaise* chez Dietrick, maire de Strasbourg. — La Gondole.
— 1850. — La Mort d'une sœur de charité. — Une Sainte famille. — Un Renard.
— 1852. — Les Athéniens esclaves à Syracuse. — Soldats distribuant du pain aux indigents (camp des invalides, 1849).
— 1853. — La Prière à l'hospice. — Costumes militaires (aquarelles).

SALON DE 1855. — Une Tranchée devant Sébastopol. — Quatre aquarelles, même numéro, costumes militaires. (Deux aquarelles, salon de 1853).
— 1857. — Le Débarquement de l'armée française en Crimée (appartenant au prince Napoléon). — Études d'artillerie (aquarelles). — Portrait de M. P..., lieutenant au 1ᵉʳ régiment d'artillerie (aquarelles).
— 1859. — Défilé des zouaves dans la tranchée (siège de Sébastopol). — Portrait de Mᵐᵉ N... G... — Portrait de M. Lecointe, architecte. — L'École à feu à Vincennes (Artillerie à pied, 2ᵉ régiment) (aquarelles). — Portrait de M. de Castelnau d'Essenault.

DÉBARQUEMENT DE FOURRAGES SUR LES BORDS DU LAC DE GENÈVE

BAUDIT

Une facture large, pleine, abondante, un vif sentiment de la nature, une entente profonde de l'effet, distinguent M. Baudit comme paysagiste. Ses quatre toiles de cette année sont des plus remarquables. Celle que nous reproduisons, *Débarquement de fourrages sur les bords du Lac de Genève*, représente un admirable effet de nuit. La lune se lève derrière des rochers brumeux, et baigne de sa pâle clarté, la surface immobile des eaux. — Une barque chargée de foin stationne près de la rive. C'est plein de calme, de silence et de mystère, avec je ne sais quelle grandeur que fait naître le souvenir du Lac. L'effet est pénétrant.

Ce tableau et les trois autres, non moins intéressants, qui l'accompagnent : — *Soleil couchant sur les bords du lac de Genève;* — *la Dent du midi* (vallée du Rhône) ; — *Solitude en Bretagne*, — assurent à M. Baudit un rang élevé parmi nos paysagistes actuels.

PRÉPICTES

SALON DE 1852. — Le mont Blanc et les Alpes (vue prise du Jura, soleil couchant).
— 1853. — L'approche de l'orage (souvenir d'Auvergne). — Intérieur de bois (Pyrénées).
— 1855. — Les Dunes de l'Armorique (Finistère). — Paysage (Finistère). — Un Bois en automne (environs de Fontainebleau).

SALON DE 1855. — Une Moisson en Bretagne. — Pâturages (environs de Fontainebleau). — Pâturages (Auvergne).
— 1857. — Vue de l'Étang de Beaulieu (Morbihan). — Une Fenaison (effet du matin) (Morbihan). — Vue prise dans le Morbihan.
— 1859. — Pâturages en Bretagne (Morbihan). — Le Viatique en Bretagne (Morbihan). — Les Prés.

DE CURZON

Il y a deux artistes dans M. de Curzon : un paysagiste et un peintre de figures. Le plus fort des deux, à mon gré, celui que j'aime et auquel je rapporte volontiers tous les encouragements donnés par le public, c'est le paysagiste. Celui que paraît préférer M. de Curzon, c'est le peintre de figures. Pour celui-ci, M. de Curzon est plein de bienveillance et de cajoleries, il lui fait la plus large part dans ses expositions ; c'est pour lui qu'il ambitionne les éloges et les récompenses. Et sans doute quand quelque maladroit vient, comme je vais le faire, tourner un compliment flatteur pour le paysagiste, le peintre de figures doit s'indigner, et M. de Curzon tout entier tourner le dos.

Je ne peux pourtant pas mentir à mes impressions. Ce qui me séduit avant tout dans cette exposition

fort complète pour M. de Curzon, ce ne sont pas les petites bouquetières de Naples, *Ecco fiori !* ce n'est pas davantage *Au fond des bois*, une sorte d'Amour, avec carquois et arc, d'une mythologie fort peu authentique ; — ce sont les paysages sans figures, comme l'*Illissus;* avec figures, comme la *Lessive à la Cervara* ou la *Halte de Pèlerins*.

N'est-elle pas charmante cette lessive en plein air, avec son fond de rochers bruns et violets ? La cuve en terre cuite au milieu, la matrone qui arrose le linge, la matrone qui attise le feu, les autres debout, causant ou travaillant, tout est en place, tout est en fonctions. Il en est de même de la *Halte de Pèlerins près du couvent de San Benedetto, à Subiaco*. Les personnages sont bien d'ensemble avec le paysage. Le modelé même qui, dans ces petites dimensions, pourrait être négligé, esquivé, disons le mot, est très-consciencieux. Les costumes sont simples et bien drapés. Tout se tient, tout se lie harmonieusement. Rien n'attire l'œil ; l'accord est complet entre la scène représentée et la nature qui lui sert de cadre.

L'*Illissus et les Ruines du Temple de Jupiter, près d'Athènes* forment un paysage de lignes. Pas de végétations, pas de figures : des terrains et une colonnade croulante, c'est-à-dire à peu près tout ce qui reste de la Grèce. C'est austère, simple et grand.

Parlerai-je des insuffisances de dessin et de modelé qui deviennent immédiatement sensibles dans les grandes figures de M. de Curzon ? A quoi bon ? Ce peintre m'intéresse par ses paysages. Je ne le blâme pas de vouloir sortir de ce genre et s'élever. Mais, pour le condamner ou l'absoudre, j'attends des résultats plus décisifs. Le jour où, faisant du dessin non d'après l'école, mais d'après la vie même, M. de Curzon nous apportera quelques-uns de ces types élégants et fins de la race italienne qu'il semble affectionner, je sortirai de ma réserve et j'applaudirai.

PRÉPICTES

SALON DE 1843. — Paysage.
— 1845. — Les Houblons (paysage).
— 1846. — Vue des bords du Clain, près de Poitiers. — Souvenir d'Auvergne. — Souvenir des rives de la Loire. — Paysage composé (effet du matin).
— 1848. — Ondines (paysage avec figures). — Paysage (pastel). — Les Parques (dessin).
— 1849. — Paysage avec figures, au bord d'un ruisseau.
— 1853. — Paysage. — Ruines de Pœstum. — Vue prise à Terracine.
— 1855. — Démocrite (paysage). — L'Acropole d'Athènes (vue prise du Pirée). — L'Acropole d'Athènes (vue prise de l'Illissus). — Bords du Céphise.
— 1857. — Dante et Virgile, sur le rivage du Purgatoire, voient venir la barque des âmes que conduit un ange. — Femme de Picinesca tissant (royaume de Naples). — Le Jardin du couvent, souvenir de Tivoli (États romains). — Escalier-Saint dans l'Église de San Benedetto, près Subiaco (États romains) (appartenant à la société des Amis des Arts de Lyon).

SALON DE 1857. — Albanaise dans la plaine d'Athènes. — Aveugles grecs près d'une citerne (campagne d'Athènes). — Paysage (soleil levant). — Bords du Gardon, sur le pont du Gard. — Vue d'Ostie (États romains). — Ensemble des peintures décoratives en voie d'exécution dans la chapelle du séminaire d'Antia, dédiée à saint Martin (aquarelle) : 1° saint Martin et saint Symphorien présentés au Christ par leur ange gardien : 2° saint Martin donne la moitié de son manteau à un pauvre ; 3° saint Martin recevant l'idole du dieu Savon ; 4° mort de saint Martin.
— 1859. — Psyché. — Une jeune mère (souvenir de Picinesca (royaume de Naples). — Le Tasse à Sorrente. — Femmes de Mola di Gaëte (royaume de Naples). — La Moisson dans les montagnes de Picinesca (royaume de Naples). — Chapelle du couvent de San Benedetto, près de Subiaco (États romains). — Près des murs de Foligno (États romains). — Près de Civita-Castellana (États romains).

P.-A. DE CURZON

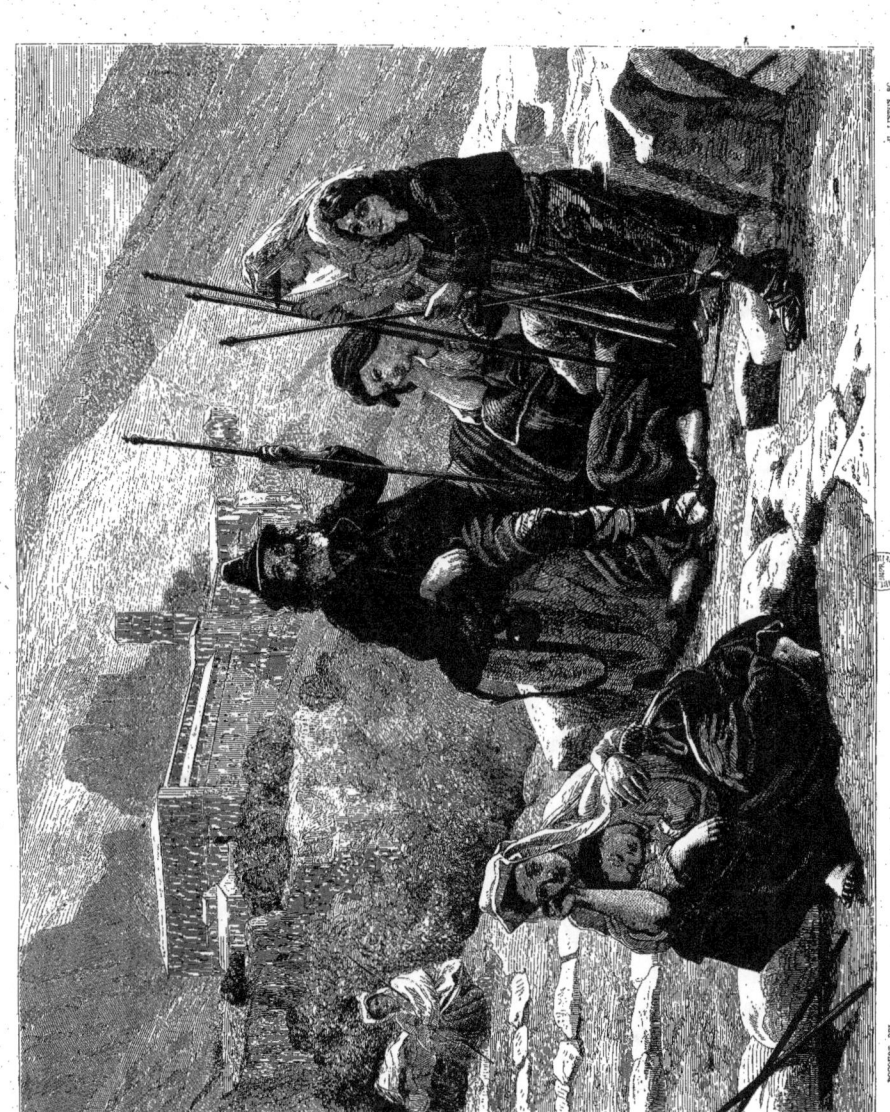

HALTE DE PÈLERINS PRÈS DU COUVENT DE SAINT-BENEDETTO, A SUBIACO

LUDOVIC DURAND

Le fronton est une des parties les plus importantes de l'art du sculpteur. Il exige, outre un grand sentiment individuel, la connaissance approfondie de la tradition, la science complète des procédés, et une nette vision de l'effet monumental ; aussi est-il du genre de ces travaux qu'on ne confie d'ordinaire qu'à des artistes parvenus à l'âge de maturité, et consommés dans leur art.

M. Ludovic Durand a eu cet insigne bonheur de réaliser, tout jeune, ce qu'un petit nombre de sculpteurs ont pu accomplir seulement sur la fin de leur carrière, et que d'autres ont vainement attendu toute leur vie. Son esquisse prouve que si la jeunesse porte avec elle ses inexpériences, elle porte aussi ses audaces, et qu'elle rachète par de précieuses qualités de charme, d'originalité et d'imprévu, ses défauts nécessaires. Cette esquisse prouve encore que M. Durand était à la hauteur de sa difficile tâche ; et que ceux qui lui en ont confié l'exécution n'avaient pas trop fondé sur son talent et ses forces.

Un groupe principal occupe le centre du fronton. C'est celui que forme la Poésie, entre la Peinture et la Musique. A droite et à gauche, les autres arts, échelonnés dans des attitudes diverses, occupent les intervalles libres et garnissent les angles.

La poésie, tête dominante, est superbe d'allure. On sent à première vue que le monument est consacré à elle d'abord, subsidiairement et sous sa discipline aux autres arts. Je félicite d'autant plus M. Ludovic Durand de ce résultat, qu'un fronton est à vrai dire une enseigne. On doit y lire clairement dans le mythe, le symbole, ou la légende, que l'artiste y a figurés, la pensée même du monument, c'est-à-dire sa destination et son caractère. Or il n'est pas toujours facile de faire parler la pierre aussi éloquemment. M. Ludovic Durand s'est tiré à son avantage de cette difficulté et des autres. La connaissance anatomique, le dessin riche et vivant des figures, l'art des draperies savantes, se marient heureusement dans son œuvre à l'unité même de composition et d'idée. Dès le fronton, le monument sera compris et expliqué.

Voici juin qui va embraser le ciel ; bientôt le bitume en fusion va nous chasser des boulevards et nous faire rêver aux ombrages rafraîchissants. Quelques-uns d'entre nous vont partir pour Bade, cette capitale d'été de l'Europe intelligente ; d'autres iront les rejoindre, puis d'autres. Ceux-là verront peut-être, à l'entrée de l'avenue de Lichtenthal, en costume d'atelier et à l'œuvre, M. Ludovic Durand, taillant la pierre et la pressant du ciseau. Mais c'est l'année prochaine seulement que sera solennellement inauguré le nouveau théâtre de Bade, dû à l'initiative et en partie à la munificence de M. Bénazet, ce Louis XIV de la vie bourgeoise, qui, comme le grand roi, dans sa cour, pour ses fêtes et ses splendeurs, a des artistes et des poëtes à lui ; et de plus que le grand roi, une liste civile prodigue qui les rémunère.

N'oublions pas de mentionner du même sculpteur une série de bustes très-expressifs et très-vivants, parmi lesquels se trouve celui du poëte de Marseille, M. Méry.

ŒUVRES ANTÉRIEURES

SALON DE 1855. — Portrait de M. M... (buste, plâtre).
— 1857. — L'Amour fait revivre (groupe, plâtre). — Portrait de M. Dauvergne (buste, marbre). — Portrait de Blondine (buste, plâtre). — Portrait d'enfant (buste, marbre).
— 1859. — La Malaria (groupe, marbre). — Portrait de M. le docteur Falret (buste, marbre).

SALON DE 1859. — Portrait de M. le comte Rivaud de Laraffinière, préfet des Côtes-du-Nord (buste, plâtre). — Portrait de M. le colonel Montaudon (buste, plâtre). — Portrait de M. Miot, lieutenant de vaisseau (buste, plâtre). — Portrait de M. Durand, enseigne de vaisseau (buste, plâtre).

CASTAGNARY.

LA POÉSIE PRÉSIDE AUX ARTS
Fronton du théâtre de Bade, par LUDOVIC DURAND (bas-relief, plâtre).

Paris. — imp. A. Bourdilliat.

LA PREMIÈRE SÉRIE
DES
ARTISTES AU XIX^E SIÈCLE

Se composera de 12 magnifiques Livraisons

IL PARAITRA UNE LIVRAISON PAR SEMAINE A PARTIR DU 1ᴱᴿ MAI 1861

CHAQUE LIVRAISON CONTIENDRA LA REPRODUCTION DE

QUATRE TABLEAUX, UNE OU DEUX SCULPTURES ET HUIT PAGES DE TEXTE

CONDITIONS DE LA SOUSCRIPTION

Prix de la Livraison. 1 franc. | Pour les Départements (12 livraisons). 15 francs
La Série complète (12 livraisons). 12 francs | Pour l'Étranger, suivant les droits de Poste.

LA DEUXIÈME LIVRAISON CONTIENDRA :
CH. DAUBIGNY
P. PUVIS DE CHAVANNES — F. TABAR
P.-A. PROTAIS — P.-B. PROUHA
E.-C. BRUNET

UN TITRE ET LA TABLE DES MATIÈRES SERONT ENVOYÉS AVEC LA 12ᵉ LIVRAISON

ON SOUSCRIT :
A LA LIBRAIRIE NOUVELLE 15, BOULEVARD DES ITALIENS
Aux Bureaux du MONDE ILLUSTRÉ

ON PEUT ÉGALEMENT S'ABONNER EN ENVOYANT UN MANDAT A L'ORDRE DU DIRECTEUR DU MONDE ILLUSTRÉ

PARIS. — IMP A. BOURDILLIAT ET Cⁱᵉ 15, RUE BREDA.

LES ARTISTES AU XIXᴱ SIÈCLE

SALON DE 1861

Gravures par H. LINTON — Notices par CASTAGNARY

PREMIÈRE SÉRIE

**DAUBIGNY
PUVIS DE CHAVANNES — TABAR
PROTAIS — PROUHA — BRUNET**

DEUXIÈME LIVRAISON

PRIX : I FRANC

PARIS
LIBRAIRIE NOUVELLE, 15, BOULEVARD DES ITALIENS
BUREAUX DU MONDE ILLUSTRÉ, ET CHEZ TOUS LES LIBRAIRES

LA PREMIÈRE SÉRIE
DES
ARTISTES AU XIXᵉ SIÈCLE

Se composera de 12 magnifiques Livraisons

IL PARAITRA UNE LIVRAISON PAR SEMAINE A PARTIR DU 1ᵉʳ MAI 1861

CHAQUE LIVRAISON CONTIENDRA LA REPRODUCTION DE

QUATRE TABLEAUX, UNE OU DEUX SCULPTURES ET HUIT PAGES DE TEXTE

CONDITIONS DE LA SOUSCRIPTION

Prix de la Livraison............	**1** franc.	Pour les Départements (12 livraisons)......	**15** francs
La Série complète (12 livraisons).........	**12** francs	Pour l'Étranger, suivant les droits de Poste.	

LA DEUXIÈME LIVRAISON CONTIENDRA :

CH. DAUBIGNY
P. PUVIS DE CHAVANNES — F. TABAR
P.-A. PROTAIS — P.-B. PROUHA
E.-C. BRUNET

UN TITRE ET LA TABLE DES MATIÈRES SERONT ENVOYÉS AVEC LA 12ᵉ LIVRAISON

ON SOUSCRIT :

A LA LIBRAIRIE NOUVELLE 15, BOULEVARD DES ITALIENS
Aux Bureaux du MONDE ILLUSTRÉ

ON PEUT ÉGALEMENT S'ABONNER EN ENVOYANT UN MANDAT A L'ORDRE DU DIRECTEUR DU **MONDE ILLUSTRÉ**

PARIS. — IMP A. BOURDILLIAT ET Cᵉ 15, RUE BREDA.

LES ARTISTES AU XIXᵉ SIÈCLE

SALON DE 1861

Gravures par H. LINTON — Notices par CASTAGNARY

PREMIÈRE SÉRIE

PH. ROUSSEAU
LUMINAIS — FRANÇAIS — MATOUT
CLERE — MARCELLIN

TROISIÈME LIVRAISON

PRIX : 1 FRANC

PARIS
LIBRAIRIE NOUVELLE, 15, BOULEVARD DES ITALIENS
BUREAUX DU *MONDE ILLUSTRÉ*, ET CHEZ TOUS LES LIBRAIRES

LES ARTISTES AU XIXᵉ SIÈCLE

SALON DE 1861

Gravures par H. LINTON. — Notices par CASTAGNARY

PREMIÈRE SÉRIE

FROMENTIN — JEANRON
ANTIGNA — KARL GIRARDET — THOMAS
CHATROUSSE

QUATRIÈME LIVRAISON

PRIX : 1 FRANC

PARIS
LIBRAIRIE NOUVELLE, 15, BOULEVARD DES ITALIENS
BUREAUX DU *MONDE ILLUSTRÉ*, ET CHEZ TOUS LES LIBRAIRES

LA PREMIÈRE SÉRIE

DES

ARTISTES AU XIXᵉ SIÈCLE

Se composera de 12 magnifiques Livraisons

IL PARAIT UNE LIVRAISON PAR SEMAINE DEPUIS LE 1ᵉʳ MAI 1861

CHAQUE LIVRAISON CONTIENT LA REPRODUCTION DE

QUATRE TABLEAUX, UNE OU DEUX SCULPTURES ET HUIT PAGES DE TEXTE

CONDITIONS DE LA SOUSCRIPTION

Prix de la Livraison. **1** franc. | Pour les Départements (12 livraisons). **15** francs
La Série complète (12 livraisons). **12** francs | Pour l'Étranger, suivant les droits de Poste.

LA PREMIÈRE LIVRAISON CONTENAIT :

COROT

ARMAND-DUMARESQ — MONGINOT

LAUGÉE — FRANCESCHI

LA TROISIÈME LIVRAISON CONTIENDRA :

FRANÇAIS

PH. ROUSSEAU — LUMINAIS — MATOUT

CLÈRE — MARCELLIN

ON SOUSCRIT :

A LA LIBRAIRIE NOUVELLE, 15, BOULEVARD DES ITALIENS

Aux Bureaux du MONDE ILLUSTRÉ

ON PEUT ÉGALEMENT S'ABONNER EN ENVOYANT UN MANDAT A L'ORDRE DU DIRECTEUR DU MONDE ILLUSTRÉ

PARIS. — IMP. A. BOURDILLIAT, 15, RUE BREDA.

LA PREMIÈRE SÉRIE

DES

ARTISTES AU XIX^E SIÈCLE

Se composera de 12 magnifiques Livraisons

IL PARAIT UNE LIVRAISON PAR SEMAINE DEPUIS LE 1^{ER} MAI 1861

CHAQUE LIVRAISON CONTIENT LA REPRODUCTION DE

QUATRE TABLEAUX, UNE OU DEUX SCULPTURES ET HUIT PAGES DE TEXTE

CONDITIONS DE LA SOUSCRIPTION

Prix de la Livraison. **1** franc. | Pour les Départements (12 livraisons). **15** francs
La Série complète (12 livraisons). **12** francs | Pour l'Étranger, suivant les droits de Poste.

LES DEUX PREMIÈRES LIVRAISONS CONTENAIENT :

Corot — Armand-Dumaresq — Monginot — Laugée — Franceschi — Daubigny
Puvis de Chavannes — Tabar — Protais — Prouha — Brunet

LA QUATRIÈME LIVRAISON CONTIENDRA :

Fromentin — Jeanron — Antigna — Karl-Girardet — Thomas — Chatrousse

ON SOUSCRIT :

A LA LIBRAIRIE NOUVELLE, 15, BOULEVARD DES ITALIENS
Aux Bureaux du MONDE ILLUSTRÉ

ON PEUT ÉGALEMENT S'ABONNER EN ENVOYANT UN MANDAT A L'ORDRE DU DIRECTEUR DU *MONDE ILLUSTRE*

LES ARTISTES AU XIXᵉ SIÈCLE

SALON DE 1861

Gravures par H. LINTON — Notices par CASTAGNARY

PREMIÈRE SÉRIE

**BOUGUEREAU
COURBET — HERSENT — BERTHOUD
CABET — LEBŒUF**

CINQUIÈME LIVRAISON

PRIX : 1 FRANC

PARIS
LIBRAIRIE NOUVELLE, 15, BOULEVARD DES ITALIENS
BUREAUX DU *MONDE ILLUSTRÉ*, ET CHEZ TOUS LES LIBRAIRES

LA PREMIÈRE SÉRIE
DES
ARTISTES AU XIX^e SIÈCLE

Se composera de 12 magnifiques Livraisons

IL PARAIT UNE LIVRAISON PAR SEMAINE DEPUIS LE 1^{er} MAI 1861

CHAQUE LIVRAISON CONTIENT LA REPRODUCTION DE

QUATRE TABLEAUX, UNE OU DEUX SCULPTURES ET HUIT PAGES DE TEXTE

CONDITIONS DE LA SOUSCRIPTION

Prix de la Livraison	1 franc.	Pour les Départements (12 livraisons)...........	15 francs.
La Série complète (12 livraisons)............	12 francs.	Pour l'Étranger, suivant les droits de poste.	

LES TROIS PREMIÈRES LIVRAISONS CONTENAIENT :

COROT — ARMAND DUMARESQ — MONGINOT — LAUCÉE — FRANCESCHI — DAUBIGNY — PUVIS DE CHAVANNES — TABAR
PROTAIS — PROUHA — BRUNET — PH. ROUSSEAU — LUMINAIS — FRANÇAIS — MATOUT — CLÈRE — MARCELLIN.

La cinquième Livraison contiendra :

BOUGUEREAU — COURBET — HERSENT — BERTHOUD — CABET — LEBŒUF.

ON SOUSCRIT:

A LA LIBRAIRIE NOUVELLE, 15, BOULEVARD DES ITALIENS

Aux Bureaux du **MONDE ILLUSTRÉ**

ON PEUT ÉGALEMENT S'ABONNER EN ENVOYANT UN MANDAT A L'ORDRE DU DIRECTEUR DU *MONDE ILLUSTRÉ*

PARIS. — IMP. DU CORPS LÉGISLATIF, POUPART-DAVYL ET COMP., RUE DU BAC, 30.

LES ARTISTES AU XIXᵉ SIÈCLE

SALON DE 1861

Gravures par H. LINTON — Notices par CASTAGNARY

PREMIÈRE SÉRIE

PILS — VERLAT
BAUDIT — DE CURZON — DURAND

SIXIÈME LIVRAISON

PRIX : 1 FRANC

PARIS
LIBRAIRIE NOUVELLE, 15, BOULEVARD DES ITALIENS
BUREAUX DU *MONDE ILLUSTRÉ*, ET CHEZ TOUS LES LIBRAIRES

LA PREMIÈRE SÉRIE
DES
ARTISTES AU XIXᵉ SIÈCLE

Se composera de 12 magnifiques Livraisons

IL PARAIT UNE LIVRAISON PAR SEMAINE DEPUIS LE 1ᵉʳ MAI 1861

CHAQUE LIVRAISON CONTIENT LA REPRODUCTION DE

QUATRE TABLEAUX, UNE OU DEUX SCULPTURES ET HUIT PAGES DE TEXTE

CONDITIONS DE LA SOUSCRIPTION

Prix de la Livraison.....................	1 franc.	Pour les Départements (12 livraisons).......	15 francs
La Série complète (12 livraisons).........	12 francs	Pour l'Étranger, suivant les droits de Poste.	

LES QUATRE PREMIÈRES LIVRAISONS CONTENAIENT :

COROT — ARMAND-DUMARESQ — MONGINOT — LAUGÉE — FRANCESCHI
DAUBIGNY — PUVIS DE CHAVANNES — TABAR — PROTAIS — PROUHA — BRUNET — PH. ROUSSEAU
LUMINAIS — FRANÇAIS — MATOUT — CLÈRE
MARCELLIN — FROMENTIN — JEANRON — ANTIGNA — KARL GIRARDET
THOMAS CHATROUSSE

LA SIXIÈME LIVRAISON CONTIENDRA :

PILS — VERLAT — BAUDIT — DE CURZON — DURAND

ON SOUSCRIT :

A LA LIBRAIRIE NOUVELLE, 15, BOULEVARD DES ITALIENS
Aux Bureaux du MONDE ILLUSTRÉ

ON PEUT ÉGALEMENT S'ABONNER EN ENVOYANT UN MANDAT A L'ORDRE DU DIRECTEUR DU *MONDE ILLUSTRE*

PARIS. — IMP. A. BOURDILLIAT, 15, RUE BREDA.

LES ARTISTES AU XIX^E SIÈCLE

SALON DE 1861

Gravures par H. LINTON — Notices par CASTAGNARY

PREMIÈRE SÉRIE

| PILS — VERLAT |
| BAUDIT — DE CURZON — DURAND |

SIXIÈME LIVRAISON

PRIX : 1 FRANC

PARIS
LIBRAIRIE NOUVELLE, 15, BOULEVARD DES ITALIENS
BUREAUX DU *MONDE ILLUSTRÉ*, ET CHEZ TOUS LES LIBRAIRES

LA PREMIÈRE SÉRIE
DES
ARTISTES AU XIXe SIÈCLE

Se composera de 12 magnifiques Livraisons

IL PARAIT UNE LIVRAISON PAR SEMAINE DEPUIS LE 1ER MAI 1861

CHAQUE LIVRAISON CONTIENT LA REPRODUCTION DE
QUATRE TABLEAUX, UNE OU DEUX SCULPTURES ET HUIT PAGES DE TEXTE

CONDITIONS DE LA SOUSCRIPTION

Prix de la Livraison..............	1 franc.	Pour les Départements (12 livraisons)........	15 francs
La Série complète (12 livraisons)......	12 francs	Pour l'Étranger, suivant les droits de Poste.	

LES CINQ PREMIÈRES LIVRAISONS CONTENAIENT :

COROT — ARMAND-DUMARESQ — MONGINOT — LAUGÉE — FRANCESCHI
DAUBIGNY — PUVIS DE CHAVANNES — TABAR — PROTAIS — PROUHA — BRUNET — PH. ROUSSEAU
LUMINAIS — FRANÇAIS — MATOUT — CLÈRE
MARCELLIN — FROMENTIN — JEANRON — ANTIGNA — KARL GIRARDET
THOMAS — CHATROUSSE — BOURGUEREAU — COURBET
HERSENT — BERTHOUD — CABET — LEBŒUF

LA SEPTIÈME LIVRAISON CONTIENDRA :

HEILBUTH — J.-L. BROWN — BIARD — DE MEURON — MONTAGNE — GASTON-GUITTON

ON SOUSCRIT :
A LA LIBRAIRIE NOUVELLE, 15, BOULEVARD DES ITALIENS
Aux Bureaux du MONDE ILLUSTRÉ

ON PEUT ÉGALEMENT S'ABONNER EN ENVOYANT UN MANDAT A L'ORDRE DU DIRECTEUR DU *MONDE ILLUSTRÉ*

PARIS. — IMP. A. BOURDILLIAT, 15, RUE BREDA.

www.ingramcontent.com/pod-product-compliance
Lightning Source LLC
Chambersburg PA
CBHW071551220526
45469CB00003B/978